U0074515

國術與國難

張之江先生著

汪兆銘題

張之江先生肖像

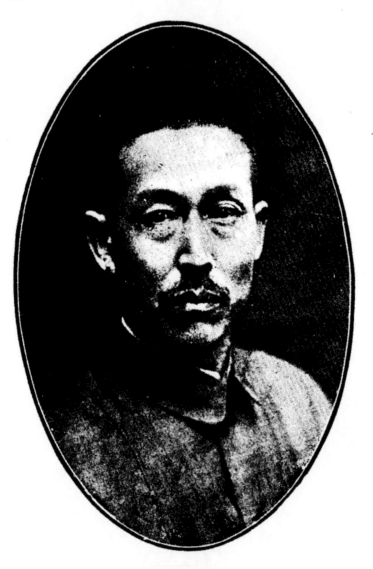

心一堂武學・內功經典叢刊

自強不息

與子同仇

莊嚴甫題

教亦多術以
柔克剛行健不
息雖弱必強

李濟深敬題

有勇知方

陳銘樞

李濟深敬題

之江先生

國術救國

陳立夫題

學更殺國

天超

目錄

序

自科學進步，軍事家利用之，舉一切理化機器之發明，幾無不為戰爭之利器，由是飛機潛艇，重砲毒氣，層出而不已，戰事遂愈演而愈烈，每一接觸，其蠢聲可震百里而崩山岳，其動力可撼太空而驚風雨。文化未進之民族，腦力未堅之婦稚，對此幾無不震慄失次，所謂帝國主義者，乃賴是以恫喝愚昧，壓迫弱小，而炫耀其強權，雖然，軍事上最後之決勝，仍在步兵，仍在肉搏戰，仍在精神，而不係乎物質，故物質愈周備，特種兵愈繁複，而精神上之鍛鍊不進步，則利器仍不足操勝算，適以資敵耳，是以文化進步之民族，決不屈服於強敵之利器，更決不專恃物質之補助，而惟兢兢焉精神上奮鬥之是勉，於以起衰弱而振威烈，蓋操之有本，在此不在彼也，

一

此次遼吉黑上海倭寇，所遇之抵抗，可以證明矣，張子薑先生，提倡國術數十年，遍中國無不聞其聲，服其教，創辦國術館於首都，亦五年矣，人才蔚起，分教於國省各軍者，數十百輩，受其訓練者，數十萬人，此次參加上海遼吉黑戰事者，僅百之一二，而無不盛舉其成績，凡有志禦侮者，咸交口稱之，先生鑒於此次戰事之經過，益感國術之重要，期有以發揚而光大之，遂彙舉近日喚醒同胞之語，勒成國術與國難一編，將印萬本，廣貽國人，徵求同志，屬永建為之序，永建自愧於國術無所得，然每追隨先生之後歷覽諸同志奮鬥之成績，深覺養成步兵肉搏戰之技術，及鍛鍊其精神，始無逾於此者，今倭人寇掠未已，國難方殷、吾人將束手以就夷滅乎，或靦顏以受保護乎，抑將奮起而謀自振自強乎，果不甘心於前者，而有志於後者，則自物質殼備而外，宜有以表現其決死之精神，奮

二

鬥之能力，則國術者，其爲唯一振衰起廢之健身劑，而以之訓練國民與軍隊，尤屬當務之急，將成必不可缺之一科，殆無疑矣、語云、神而明之，存乎其人，又云，作始也簡，將畢也鉅，則是書之作，其於喚起國魂，匡救國難，誠不可以已也，上海鈕永建謹序，二十一，五，九，

二

敬勸同胞速練國術備紓國難書

今中國之國難亟矣，比月以來，舉國皇皇，莫不亟圖挽救，顧治病必求其本，紓難必探其原，苟不探求本原，抉而去之，縱可以他法暫紓國難，究非長治久安之計也。

嘗謂中國受病之原，厥有三端：其一曰惰佚，惟惰佚，故苟安，故倚賴，故萎靡，故畏怯，故甘居人後，事事落伍，故數衍因循，貽誤大局。其二曰衰弱，惟衰弱，故腐敗，故貧困，故退步，故消極，故如夕陽下山，暮氣沉沉，故如尪瘠癆瘵，彌無生趣。其三曰自私，惟自私，故利己而不利羣，愛家而不愛國，豈惟不利羣，乃或自相攻伐，致羣遭其荼毒。豈惟不愛國，乃或摧殘斷送，致國瀕於危亡。由是愈惰佚，則愈衰弱，愈衰弱，則愈自私，愈自私，

一

則愈惰佚，循環往復，愈演愈烈，遂成今日之中國。嗚乎！吾嘗目

社會，祇見此三病菌，沸沸揚揚，籠罩瀰漫於神州大陸而已。此病

不祛，將何以弭內憂？將何以禦外侮？更何以挽救當前之國難哉？

曷以袪茲三病，日速從事於普及國術：惟國術能增民力，民力增則

術能養成掃除宗派門戶之習慣，一以禦侮雪恥同仇敵愾強種救國自

不患衰弱矣，惟國術能振民氣，民氣振則無復惰佚矣，亦惟練習國

衛生存之目的為依歸　趨向既一，則自私之惡習　內爭之糾紛，自

以漸而去之矣。三病既袪，請言所利：中國大患，不在兵不多也，

今集全國之軍額，分布於內地，則力覺其單，若集中於國防，則數

亦不少，其不能集中以收團結之效者，為內地治安所牽掣也。其不

能廣益軍額，以籌國防者，為經濟拮据所限制也，假使利用最經濟

之時間與方法，訓練最武勇而強健之民衆，俾養成衝鋒格鬥自衛衛

二

國之能力，而又不勞民，不傷財，寧非方今所宜亟講者，偷能急速從事於國術普及訓練，使加入軍隊，肉搏近戰　白刃相接，可增加強大之戰鬥力，留在後方，則出入相友・守望相助　白刃相接，可增加之任，其利一也・以諳習國術之民眾，衛鄉土，而騰出全部之軍隊，任國防，遍儲強健雄武之丁壯，以備徵募，平時寓兵於民，一旦動員令下，通國皆兵，其利二也・

不寧惟是，昔越王沼吳，十年生聚，尤必十年教訓，生聚欲其庶也，教訓欲其強也，今中國有民眾四萬萬，可謂庶矣，間強矣乎？試矚目以觀・有惰佚之民，有衰弱之民，有自私之民，皆弱者耳，林林總總，竟少強者・嗚乎！吾是以悲焉！以此自衛，焉能有濟，以此應敵，何殊不教而棄之乎？抑此民不強，將何以與世界羣雄相並處？！此身不健，將何以與敵寇相持久戰　而圖生存乎？！無已，其速

三

從事於國術之普及。

或謂今日者，科學戰爭是尚，疑國術無甚裨益？抑知日俄之戰，武士道奏顯著之功，歐洲大戰，最後勝負，恆決於白刃格鬥，即鄙人從軍有年，自辛亥以還，向以打倒軍閥，完成革命為職志，如摧洪憲，討復辟，及北伐諸役，歷經劇戰，而個人經驗，每次最後勝利，十之八九，多得力於有國術技能之部隊。再徵以最近東省各義勇軍，以抗強敵，子彈不充之時，屢以肉搏取勝，可見理想之空談，不敵事實之證明，歷來談戰術訓練者，無不注意且歸宿於白兵戰，迄今未能變其原則，實即國術之需要，萬不許漠視者也。

竊見今之言臥薪嘗胆者多矣，究之薪如何臥？胆如何嘗？詎能無所研究。國人其奮起乎，以國術為薪，以苦練為胆，朝臥夕嘗，人人如是，家喻戶曉，養成風氣，恆心毅力，貫澈始終，懷逸豫之

四

亡身，圖憂勞之興國、盡矢朝氣，咸秉大公，以趨向於健身強種雪恥禦侮之一途。幸而不爲越王勾踐，則發奮圖強，期葰已可。不幸而終儕於越王勾踐，則忍辱自勵，終必崛起。所慮者歧路徬徨，卻步求前，漠視國寶，苟且偷生，是真莫可如何也已。

事急矣！燕處危幕，火厝積薪，機繫一髮，稍縱卽逝，偷我國人，亟起奮興，講求國術，攜手自衛，踏着先烈血跡，與敵寇作殊死戰，則人心未死，事猶可爲，多難興邦，或竟在此。語云，『天助自助』。鄙人不敏，願馨香以祝共同奮勉焉。

敬勸女同胞速練國術備紓國難書

現在國難當前，危亡在卽，我們做國民的，自應同仇敵愾，拚命圖存，不然，決無倖免之理。但以國民的體格論，若與外國人較量，

却實在差的太遠，照這樣的孱弱，男子固屬不能禦侮於疆場，即女子又何能盡力於後方？在歐戰的時候：列強男丁，盡赴前敵，雙方均有人荒之感，所以任何參戰國家，除白髮黃口而外，都是男女總動員，自交通運輸看護，以及耕農工賈，咸由婦女替代。竟以是相持數載之久。假使遠東戰起，我國婦女的體力，能否代執男子之役，以為前方之接濟呢？則我們中國人民之體魄，與世界各國較，實為衰弱之尤。無可諱言 而況女同胞們，除少數出類拔萃的女子，屬於例外，大多數的腰肢軟弱，表現病態，尤其是衰弱中之最衰弱者．試問一日動員令下，照這樣的情形，如何能分擔救國的大事？在這個年頭 中國的男子，不能鍛鍊振作，努力自強，固然是罪無可逃，但是女同胞們，同屬國民，又豈可甘居人後，自願落伍，淪國家於萬劫不復的地位呢．所以我們一方面，積極喚起全民，共同

六

努力，却更特別希望女子方面，要迎頭趕上去，不但普通知識，要不讓男子，尤其要從研練國術入手，趕快養成一個健全體魄，才能談到救國救民。我說列強女子，大都體力強健，並非毫無憑證之言，歐美女子，練習打靶，以及游泳賽跑，總與男子不相上下、德國戰敗以後，他們男女組合體育運動，越發積極，所以成效益加卓著，觀其男女出席選手競賽之際，竟至莫辨雌雄，其女子體格雄健，慨可想見，近有由彼邦留學歸來之友人云，在德時有一中國女生，往衣店做一外衣，成功之後，嫌其過大，乃一再剪削，不但總不合身，反爲德人所驚訝，蓋以此等微小尺碼。據此，可以推知人家，因之衣店亦萬想不到，竟有此生肢體，太形瘦小。爲德國女界所無，女界體育之一般，我們偷再細想，歷屆國際運動大會，中國女子參加的，不但極少，而且落後，更應當慚愧得無地自容了

七

所以救國事業，不是空口換得來的。我們女同胞，要預備刻苦，在國術上下工夫，先使體魄與男子並駕齊驅，才能真正從事救國的實現，若還是在塗抹上下工夫，裝飾上去研究，那仍是自己侮慢自己，毋怪受男子們的輕視了，請女同胞加以猛省。

古代女同胞，在詩經說碩人顧顧，足見並不文弱，關於齊家治國，與周，孟母教子，值得後世歌頌！即如梁夫人助戰，花木蘭從軍，祗有內外的分工，並無高下的差別，不但在道德上文化上，如太任荀灌救父，朱母守城，以及紅線隱娘，一班女俠，也是都有燦爛光明的事跡。最近在民十七年間，江蘇鎮江國術館某女教員，有一日清晨，至江邊散步，恰巧遇見兩個匪徒，攔路行劫，欲施非禮，結果均被此女教員擒獲。既能自衛，兼為地方除害。這樣看來，今人安見不及古人，在自己練國術與不練國術而已。

女同胞呵！國之本在家，家之本在身，強身方能強家，強家方能強國，我們要達到國民救國地步，先要整個民族體魄的質量，達到充分健全的地步，尤其是女子，若自衛生存的能力不發達，則人種就算弱了一半，還影響及於後嗣，當然要生產孱弱的子女，想想看！這責任大不大呢？這關係何等重要呢？趕快醒悟過來，速練國術吧，不要儘讓列強的男女，向前進步，我們也要迎頭趕上去，要猛力的迎頭趕上去。

近戰制勝之要訣

近戰制勝要訣，全在人自為戰，欲操必勝之權，尤非人人精練國術，決不為功，孫子兵法所論，攻守進退，奇正虛實，變化運用之道，靡不由單人戰鬥，而推及於十百千萬，古今眾寡雖殊，其制勝原

九

理，則一以貫之，蓋無論火器及機械，改進至任何地步，而近戰夜襲衝鋒格鬥，終不能免，國術之效用，乃因是而益著，何以言之；

飛機雖猛，大砲雖利，步鎗，機關槍，坦克車，雖便利迅捷，然皆利於遠戰，非至敵人望風潰逃，不足以云勝利。獨至短兵三尺，流血五步，生死之分，勝負之判，要以白刃近戰爲樞紐。斯時也，以短銃與步槍遇，則短銃勝，以大刀與短銃遇，則大刀又勝 偶或大刀脫手，但諳拳脚，亦可以空手奪械，於血肉橫飛之中，藝高胆大

· 游刃有餘，斯則不能不歸功於國術也，謂之唯一國寶，孰曰不宜

· 中山先生曾說，中國的拳勇技擊與西洋的飛機大砲有同等作用，

· 證以實戰經驗，　誠金石之論也。故曰，惟精練國術，爲近戰制勝之要訣。

大刀隊奏奇功於滬上

此次滬淞戰事，我十九路軍將士，自衞奮鬥，捷報頻傳，聲威一振，外人始知中國不可侮，而尤足放一異彩者，則我大刀隊之殺敵是已，

初，歐美軍事專家在滬觀戰者，以彼軍火器精利遠勝我軍，咸為我危，而我軍每次肉搏相接，大刀隊頗奏奇功，各國在滬人士，咸稱我國軍奮勇殺敵，具有歐戰之精神，前之輕視我者，至是眼光一換，咸表敬意，滬上中外報紙，曾詳載此事，固非子虛，

在中央國術館初成立時，社會智識階級，紛紛懷疑，以為居此火器戰爭時代，何必提倡此古代陳舊之學術？然幸因數年努力　國術普及於軍隊，卒有今日大刀隊殺敵之表現。當其衝鋒直入，一往無前勇猛叱咤，如迅雷颶風，遂使敵人馬不及旋，槍不及發，裂膚斷指，斫臂洞胸，十步之內，血流成渠，彼恃其新式器械，以為數小時

內可解決滬北者，而乃屢受挫折於巷戰之大刀隊，我固不敢以此沾沾自喜，然以事實證明，彼謂今日不必提倡國術者，其亦醒覺矣乎，打倒帝國主義，以博最後之勝利．

大刀誠國術一部份，若全部國術，普及全民，效果又當何如？同志們，同胞們，奮起奮起，願全民眾，皆國術化，積極練習自衛奮鬥

劈刺術在戰場衝鋒格鬥的效用

戰場致勝之術　本非一端：近代戰爭，固以槍砲飛機為威脅敵人之用，但有時仍必歸宿於白刃近戰，藉肉搏衝鋒，以爭最後的勝利，因為戰事實驗，移步換形，多有出於平日練習想像之外者，到那最緊要的關頭，不免短兵相接　而最不可少的精神，必須人自為戰．

所以軍士們，除平日練習實彈射擊以外，總要精研白兵格鬥之劈刺術，以備與敵接近之時，大展厥長，各盡所能，判勝負於巧拙，決雌雄於俄頃，倘非平素預備真實本領，何能勝算在握，而奏殺敵致果之功哉？

火器雖利，設遇巷戰，每不能運用自如，而大刀短劍，反較鋒銳迅捷，當者立踣，所以戰時士兵，如果僅恃火器，而不精於白兵，一旦與敵接近，衝鋒失利，難免大潰，如果士兵兼諳國術，藝高胆大，正願與敵接近，以展其長．斷無怯敵之理，往往轉危爲安，敗中取勝．試看昔年日俄戰役，日本多了柔術，就勝了俄國，然精細考較究不及我國國術的深奧淵博，所以這次上海戰事，日頗怯於吾國大刀隊，堪證吾言不虛了．

至如軍營中劈刺術，乃國術課程中一二項目，博中返約，法式單簡

，易知易行，利在速成而收速效。假如平日具有拳腳器械敏捷純熟之基礎，再將劈刺術加以精練，窮其體用之妙，嫻其變化之方，自然得心應手，左右逢源，臨敵操必勝之權，可以斷言。

中央國術館於劈刺術之傳習，特為注重，其用意，一則希望軍事家而國術化，深而軍隊化，洞明遠戰近戰之原理，一則要使國術家

悉白兵巧拙之利害，換言之，即國術家而軍隊化；將如魚得水，饒有用武之地，軍事家而國術化，若為虎添翼，彌多制勝之方，由是以國術中之劈刺，由軍事家之領導，普及軍隊，以此制敵，何敵不摧，以此圖功，何功弗成。現在中央國術館，業已養成許多此項人才，分布軍隊，但為應時勢之需要，仍負多多養成之責任。惟綿力薄弱，又全仗我諸同志，諸同胞的贊助了。

一四

致全國各綏靖主任各省政府各路軍師

旅通電

各綏靖主任，各省政府主席，各總指揮，各軍師旅長均鑒，頃上蔣委員長一電：文曰，查國術施於戰陣，不但堪濟火器之窮，實為最後制勝之要道，總理在日，曾以中國拳勇技擊，與西洋飛機大砲，相提並重，用勉國人，良以衝鋒陷陣，火器失效，全恃白刃，惟精諳國術者，能以短兵技擊，制敵於俄頃之間。證以此次滬戰，日寇恃其新式火器，以為數小時內，可以解決滬北者，乃屢受挫於大刀隊，至於望風披靡。每逢最激烈之鏖戰，往往有長時間之肉搏格鬭，愈感此項訓練之需要，已為時人所公認，足徵總理遺教，洵不可易，可見國術為戰鬬員必須具備之要素，實有時代之重要性矣。

鈞座高瞻遠矚，諒必早見及此，擬請將國術一科，列爲軍隊基本訓練必修課程，以資推廣普及，而充戰鬥實力，且收強民強種之効焉。是否有當？敬乞探察是禱等語。查國術技能，利於戰陣，其大要之點有三：練習有素，則體魄健壯，能行遠，能忍飢渴，能不畏風雪，能履山如平地，一也。夫精神意志堅強之軍隊，其決勝往往在最後之白兵戰，長於國術，則白兵戰無有不操勝算，二也。與敵人對陣，自遠戰而漸至於近戰，其於白兵戰素無練習者，則敵愈近而心愈怯，以其愈近敵而益見其所短也。反是於白兵戰素加練習者，則敵愈近而膽愈壯，以其愈近敵而愈見其所長也。則國術之功效，有益於遠戰之精神者，三也。最近湘省何主席積極提倡，成績尤爲顯著，援滬各軍，有臨時組織大刀隊者，皆感急需所致。之江以生平經驗所得，深信國術一道，固爲全民族健身強種之利器，而尤爲

一六

我武裝同志必須具備之要素，對於暴日之侵略，我中央既有永久抵抗之決議，自應一本古人臥薪嘗膽之精神，與生聚教訓之計畫，以期驅深入之寇，復已失之地，倘我各軍師旅對於國術教練，皆切實提倡，力求精進，庶足增益近戰夜襲白刃格鬥之能力，而收衝鋒陷陣拒寇禦侮之膚功，此其易知易行，經濟便利，與夫收效之大而且速，較諸日本之武士道，柏林之體育會，當有過之無不及者．敢援興亡有責之義，聊作涓流土壤之獻，謹貢芻議，敬希荃察．張之江叩養

大公報社評

廿一年八月七日

「今後之國民體育問題」

劉長春

阿林比克大會每日之電訊，不知使多少中國學生與奮欣羨。劉長春子然遠征，怡然寡趣，中國青年，尤其體育界人，更不知如何感覺寂寞。雖然，吾人所見則異是。

吾人對於國民體育問題，自國難以來，思想被迫而改變，痛感此後應就中國之需要，定中國之方針，應捨棄過去模倣西洋之運動競賽，從此不惟不必參加世界阿林比克，且應決然脫離遠東阿林比克。似失之奇矯，實則理由甚充，特過去眩於歐化，而未曾深思耳。

此言也夫國際之運動競賽，究有間的國民之游戲事也。最大妙用，在使青年學生餘剩的精力，有所寄託，使其身心集中於運動競賽。況為政治鬥爭。至於體育效果，則運動家之興味，反往往損害健康，甚者夭壽。如日本女選手人見氏，名聞世界，所以提倡運動與體育，並非正比例。而彼等各國，迫於潮流之已耳。

人青年而亡。足知運動與體育計也。神州禹域，眼看斷送於此輩，今日不省，且雍運動者，非純為小康之世，則亦姑附和潮流，聽其所尚，安能學鄰家子，過盜賊流離，中國低不暇學，亦不必學。子雍且...

假使國家被侵吞之時，有間的國民之游戲事，何日國家被侵吞之手！故時勢至此，猶之寶家，遇盜賊流離，中國低不暇學，安能學鄰家子消光之手。故時勢至此，西式之運動，中國低不暇學，亦不必學。

子孫之計！中國之體育問題，勢須就本身另求出路，不容消光。不必常束施效輕，需多...

抑白最淺顯者言之，外國養成一大選手，亦無錢送往...他姑不論，中國縱有多數選手，亦無所出矣。今日者，整個的國家，迫於財產生命與之爭尺寸分秒。然則尚安能步武彼各國，縱勝彼各國者，亦能整個的安能...

局中小學生受人侵凌踐踏，銷耗金錢時日，與之爭尺寸分秒。然則尚安能步武彼，提倡「士」體育！中國人諸安於作中國人者，請依國...

綜杉礦，全國之國民。此次幸而大家一人耳，大抵皆因頹唐不能自保，國家整個的...

全國民，皆因面有問，況絕無可勝？吾人今願大聲疾呼以告全國之長短裁？吾人諸安於作中國人者，請自中國文化之豐富遺產中，覺取中國獨有的體育之道！請從此脫離洋體育之偏平？吾人今願大聲疾呼以告全國之主持體育者，請使劉長春為最初的...

同家，請自中國文化之需要，以鍛鍊其所同時為最後的參加阿林比克者！中國體育界，請決心必全國民保健...家，社會今日的需要，以鍛鍊其所同時為最後的參加阿林比克者！中國體育界，請決心必全國民保健。

之責，使數十年後、全世界向中國求養生之道！凡此皆非感傷的矯情之言；乃事實的陳述。顧提出作貢擧的商榷者也。吾人今試建議發展土體育之大綱第一：中國固有之醫術，不足用於治病，然於養生則有餘，故科學的醫術不可不提倡。然中國先民之遺產，絕無如中國文化之豐富者。敢斷言曰：一切文化中，關於却病延年之術，中國必為世界第一無疑也。世界關於却病延年之術，中國必為世界第一無疑也。中國一部豐富瑰偉之寶藏；簡言之，即一部養生術。則何不整理而尋繹之，道之真傳，然後製為教科書，行以口授，使一般青年，必有自幼即明保身之宿道，如生死之機，此於却疾病，矯習慣，保健康，有自幼即明保身之道。故一切青年，僅此而已，不必精，時不必久，但須作必修科目。

二：養生之道，與鍛鍊筋骨之術，須相輔而行，使一切青年，受軍事訓練，生產勞作之餘，不超過萬人，而體育之環境使之，至其他走於中國所謂土體育之一，用棒逍遙學在其勞動生產化。前者為衛國家，後者為治生產際需要，特別無技術也。故實任何奇項，特亦然矣。洋體育之中，中國貧弱各項之事，吾人彼之，亦轉羨。中國富國之事，奈何體育之事，費時耗財，切學之道也，中國人每特不重家珍，亦可學乎國民廳自勞其上為，富國之體育，費氣則已深，此外之道者亦可學，以其為富者珍，以發展各項，特氣米之得，奈何中國貧，則彼之貧，何不不然。富亦多不能自造之世界阿林比克。

兒童心理，當國立罷止一，亦已久，更正出路甚矣，卻不足道也。使豐阿林比克，而結果失也，況流行於社會，處劣敗，運動器具，衣服，多不能自造，每不選手阿林，而是洋文習，氣深已物質之道也，中國之社會，西式運動，更將無何運動暖間相沿已久，蓋士體育之需要，勢教之，更不足道也，使豐。

任，有志者亦可，此外之道也登山乘馬，泛舟各地之富者珍，亦可耳，惟游泳飛行生化大命。中國人嘗特不重家，學亦可學中國之國衛館自獎，宜肩醒覺，以富國之體育，費各項之事，奈何彼之貧，何亦水斗米之得，中國彼之貧，何不然。

躍擊鄉之術也，此外之道者，躍擊鄉之術中，惟游泳飛行生化大，中國人應廳自藝中醒覺，以富國之體育，發展各項，奈何彼之貧，何轉羨。中國士貧。

而值也！此外之道萬千式運動器其，於常處劣敗服，更將無大選手阿林，而是洋文習，氣深已，物質上為貧國，吾人嘗警告國民廳自藝中，以其為富者珍，以發展各項，奈何彼之貧，何亦水斗米之，特亦然矣。中國士貧。

然吾人非主張各學體育，再發揚之，中國文化六藝為宗再發揚，而兩御之光，其二衛國治產，為士體，亦則幸甚矣。

至於通背跳舞，況流行於校立罷止一，西式迅決計由士體育之需勢教之，為士體，亦正出路甚矣，使豐。

未於償失也，而結果失也，況流行於體育界立一，且速決計由應時勢教之需，為練為，雖孤立於阿林比克病。

富的中國文化再發校，當於酒色肢賤，於一切西式運動，亦自敗健，雖無技造之世界列者，更不足道也，使豐。

國教育並含軍事與勞動，士體育之內容，為土體育之目的，雖孤立於阿林比克比病。

克之外，鍛鍊筋骨，可以無愧矣。

延。國御並含六藝為宗則，士體育之內容人。

張之江先生國術言論集

蔡元培題

張之江先生國術言論集

心一堂武學‧內功經典叢刊

中華民國二十年九月三十一日 初版 增訂再版

張之江先生國術言論集（全一冊）

（非賣品）

編纂者　中央國術館

發行者　中央國術館
南京西華門頭條巷

印刷者　大陸印書館
南京國府馬路
電話二三五二〇

總理遺像

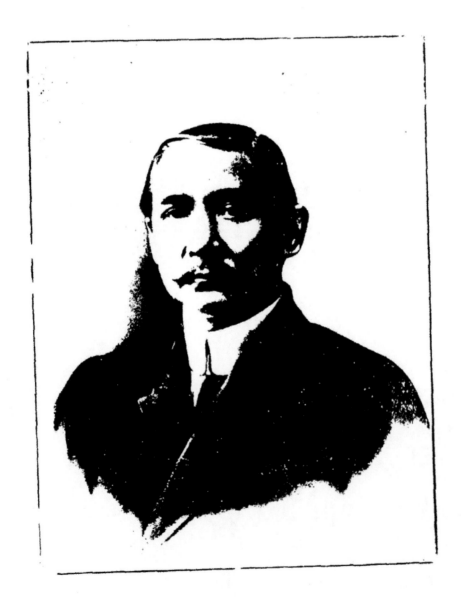

總　理　遺　囑

余致力國民革命凡四十年其目的在求中國之自由平等積四十年之經驗深知欲達到此目的必須喚起民眾及聯合世界上以平等待我之民族共同奮鬥

現在革命尚未成功凡我同志務須依照余所著建國方略建國大綱三民主義及第一次全國代表大會宣言繼續努力以求貫徹最近主張開國民會議及廢除不平等條約尤須於最短期間促其實現是所至囑

張之江先生肖像

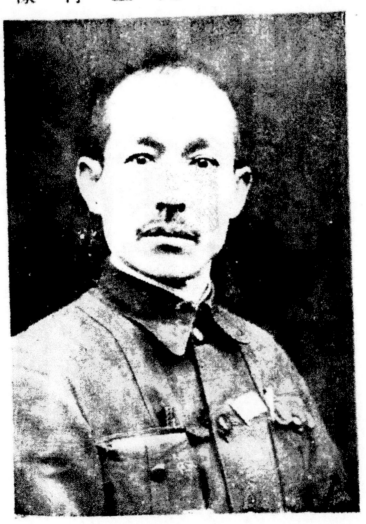

願我同志
鍊修並重
至大至剛
丹和清善
中制盡善
避攻盡克
防微杜漸
敦品勵行
福品篤淫
溯本窮源
希聖法天
愛切望深

昌其有極
仁勇且智
基於道
因果定
守身如玉
朝乾夕惕
首在節慈
勞謙義陽
貫合化終
經天緯地
保精養氣
列苦自剛

張之江先生國術言論集

目錄

二

張之江先生國術言論集

中央國術館緣起

我國技擊之術，發達本早，代有傳人。近年雖稍稍凌替，偶有能者，其方法塗徑，別具神妙，與國學同有優異之點，故正名曰國術，發輝光大，自不容緩。吾人欲發起國術館，以應時勢之要求，其理由有四：

我國民氣不振，相習成風，年齡尚未就衰，魂魄已游壙墓，操作不力，生產日減，民貧國弱，多坐於此。先儒論勇，與智仁並重，近代恆言德育智育體育，缺一不可，又言健康為事業之基

礎，中外一理，寧容否認。吾人深知欲求強國，當先富民，欲富民，當努力增加生產，欲增加生產，當從強健身體入手。研究國術，即爲強健身體之捷徑，舊法具存，師資不遠，急起直追，事半功倍，此發起國術館之理由一。

歷代帝王，視天下爲私有物，防民或有暴動，使日習偷惰，方摧殘，滅絕其類。間有一二豪俠，爲酷虐無辜，代鳴不平。亦必百減少其抵抗力。民氣消磨，日甚一日，而東亞病夫之根，即釀成於此。因循苟安，談虎色變，處此強鄰恫嚇之秋，其將何以圖存，近雖革命軍興，頗洗昔日懦怯舊習，然以吾人體質與他種民族相較，終不免稍有遜色。儻人人研究國術，發憤爲雄，雖有

健者，寧邊多讓。詩云：『無拳無勇，職為亂階。』知無拳無勇之為亂階，則國術與國家社會之關係，概可想見，此發起國術館之理由二。

管子治齊，令拳勇股肱之力，秀出於眾者，有則以告。荀子云：『齊人隆技擊』。迨少林派崛起，曇宗等十三人，佐唐太宗擒王世充之妖仁則，為民除蠹，事功較著。現在民眾，為爭求自由平等，處帝國主義鐵蹄之下，戰爭斷難倖免。雖火器精利，槍林彈雨中，擘空搗虛，似不需要，然遇夜戰，霧戰，肉搏，刃接，最後之勝負，必視此為分判，故衝鋒格鬥，殺敵致果，國術尤能獨操勝算，此發起國術館之理由三。

國術以派別複雜，門戶之見獨深，各懷其寶，各藏其密，不肯公開研究，以致斟酌損益，兼有眾流之長者，更難其選。且每以術自私，雖父於其子，師於其弟，亦不肯盡量傳授，遞次閱減，僅餘糟粕，若不博延通家，集思廣益；用以饋餉國人，共事肄習，此道將喪，抑何可惜，此發起國術館之理由四。

由斯而譚，增加生產力，維持社會秩序，抵抗壓迫，保障民權，或直接或間接，均與國術有密切之關係，小可保障身家，大能造福民族，熱心教導，與有志研究者，盍興乎來！

中央國術館成立大會宣言

站在這不競爭不能生存的二十世紀舞台上，我們神明華胄，要怎樣纔可以避免人的狎侮，引起人的尊視。這是現在所共認爲重大的問題。

先總理曾說過：『無論是個人或團體或國家，要有自衞的能力，才能夠生存。』原來要生存，就要講求自衞，人人有自衞的精神，有自衞的能力，凡國際上的自由平等，我們一定可以得到，練習國術，便是我們達到講求自衞的一條途徑。

國術是我們固有的技能，是鍛鍊體魂的方法。從前習練國術，祇知其然而不知其所以然，自從近數十年來，許多同志們，用了科學的方法，來估計我們國術的價值，才曉得我們的國術，不但不是反科學，而且在科學的立場上，還有崇高的位置。

關於這一點，同志們著書上說的很多，綜其要旨，約有數端

一、國術以手眼身步為鍛練的本位，是四肢百體協同的動作。

二、國術鍛練的功效，能增長神氣，調和血脈，有百利而無一害。

三、國術不受經濟的束縛，有平民化的可能，不分老幼，不拘貧富，不分性別，不拘人數，不拘場合，不拘空間時間，隨在都可練習。

四、國術是體用兼備的，既可以強身強種，同時並能增進白兵格鬥的技術，不論平時戰時，皆可得着國術的功效，使人

六

人皆有自衞衞國的能力。

五、國術是一種優美的鍛鍊，稍得門徑，便有可觀，果能得其精深，手眼身步，俱有風虎雲龍的變化，足以增加體育上的興趣和美感。

綜上所述，可以證明我們所提倡的國術，不但是完美最易普及的體育，也就是我們救國的重要工作。

強國必先強種，強種必先強身，我國在國際地位的低降，「東亞病夫」是其一大原因。其實我們四萬萬同胞，無論體力智慧，都不遜於歐美，衰弱的惟一原因，便是忽略了講求自衞的國術。試看我國的歐美留學生，常常有一人兼攻數種學術，得幾國學。

位的，一般留學生　在學校試驗，也常常得着優越的地位。物質文明的原動力，羅盤，火藥，印刷術，也是我們先人所發明的，可知我們的智力，並不比他種人弱。再就廣東博濟醫院的報告，而隨便加以比較，則在這二十餘年內，因割症而施用朦藥的，約八千九百多人，受不起朦藥，祇有兩個人，而外國人平均在一百人中，總有三四個受不住朦藥的，可見中國人的體質，並不亞於歐美，而且勝過他們。國家的所以衰弱，完全因爲我們把與國同生死的武化忽略了。

同胞們！同志們！我們要注重與國同生死的武化，就趕快來練習國術。強種才能強國，所以種族不強，國家在這世界裏，便

八

無存在的可能。我們的　總理，叫我們剷除軍閥，以求國家的自由平等。取消不平等條約，以求國際的自由獨立，進而爲世界大同。但是我們怎樣才能負起這樣重大的使命呢？我們應當努力的，原不單是國術這一件事，須要知道，不強種，說不到強國，不武裝，講不起和平。剷除軍閥，必須衝鋒格鬥。取消不平等條約，必須拚命力爭。那麼，同胞們！同志們‼我們願貫澈　總理的主張嗎？就要趕快鍛鍊身手，從國術這一條路上做起。

歷考我國積弱的缺點，就誤在重文輕武這四個字上，把堂堂的國民，幾乎全變成了病漢。因爲有一般志士，每以學萬人敵互相標榜，却把衝鋒陷陣的事，看做成了匹夫小勇，其實運籌帷幄

，與效命疆場這兩種人，都是缺一不可的，而其武力，尤是機謀的先鋒。所以　總理最後的遺言說：『和平奮鬥救中國』。我們為什麼要奮鬥，為的是和平，我們怎樣能得着和平，只有奮鬥，我們憑甚麼奮鬥，研究國術是其一瑞。

同時，我們國術界的同志們，要認清我們今後所負的使命，是本着三民主義來努力救國的。所以應當有精益求精的鍛鍊，自強不息的奮勉，並且要破除門宗派別的界限，古人云：『人之有技，若己有之』，這是何等容量。我們今日應絕對的不祕密，不嫉妬，不矜誇，優於我的，便是我的良師友，我必敬重他，效法他弱於我以我必的極誠懇的心，愛助他，指導他，決不輕視他，

一〇

才能夠使國術蒸蒸日上，身強種強國強，我們民族的精神，才能發揚，世界上的和平才有希望。

中央國術館競武場落成典禮宣言

在不競爭不能生存的二十世紀舞台上，武化與文化是應該並重的。試觀日本現在的稱霸東亞，德國過去的雄視西歐，推其由來，固然是物質文明所致，但是我們一觀日本社會的推崇力士，德國大學生的習尚劍鬥，他們的國勢隆盛，決不是偶然得來的。

總理說：

「政治修明，武力強盛，纔可和別人競爭。」

這話尤其使我們知道積弱的中國，提倡武化之不容或緩。

「老大國家」「東亞病夫」「不武的國民」等等，都是外國人送給

我們的雅號。我們要使不武的國民變爲尙武；病夫變爲壯士；老

大的國家變爲少壯的國家，這就是本館的使命。也是本館新落成

的競武場今後所要努力以求實現的一件大工作。

場名競武，就是書之所謂「奮武」；禮之所謂「講武」；我們知

道要救中國，決不是單單空談文治所能達到目的的。一定要使全

國的國民，奮武，講武，競武才有希望。

這是本館競武場落成的一個簡短宣言。

中央國術館和競武場的使命

本館在民國十七年成立的時候，因為館址未定，暫借韓家巷基督教協進會臨時應用，後來因為該會要收回自用，不得已購了西華門頭條巷一所住房，作為館址，未幾，政府將中山路鼓樓附近基地四十餘畝，撥為本館建築之用，本館得了這塊基地，原想做照日本國技館的規模，建設一所可容四五萬人的競武場、以期宣揚武化，預算建築經費二十五萬元，當即呈請政府撥助一半，以便興築，可惜這一年餘來，我國內亂時起，以致國家財政困難，達於極點，政府雖於國庫萬難之中，猶蒙批准，但是截至現在，領到的祇有二萬五千元，以故原定計劃，未能實現，大者遠者，一時既不能辦到，可是無論如何，同人總向此目的努力進行、所

張之江先生國術言論集

二三

張之江先生國術言論集

25

以將計劃縮至力量上能辦的範圍，儘着這二萬多塊錢來作我們的

建設工作，幸而館址旁邊留有五六畝空地，我們便利用這地，計

劃了一個可容千餘人的建築物，這個建築物就是今天舉行落成禮

的競武場。

以上這段話，是本館競武場建築的經過情形，現在接着講一

講本館和競武場的使命。

同人在這二年餘來的努力中，聽到許多贊成我們的聲浪，增

加我們的勇氣。同時也聽到許多漠視國術的聲浪，甚至批評我們

提倡國術是反時代，是開倒車，我想說這話的人，大概是沒有認

清國術的時代價值。我們要知道中國的惟一死敵，就是世界帝國

主義者，中國的惟一出路，只有打倒世界帝國主義者，要打倒它，須得有種種準備，別的不講，單講軍事準備，軍事的分門別類，有許許多多，戰術上的白兵戰，尤其占一個重要位置，同人這一次東渡考察，參觀他們的劈刺演習，其熟練實在令人吃驚，我國的國術，　總理曾經說過，它的效用，在面前五尺地決勝負的時候，有絕大的價值，假使我們視爲等閑的東西，不努力的去提倡，甚至批評提倡國術是反時代，開倒車，萬一中國一旦與帝國主義者作殊死戰的時候，白兵相接，不但不能打倒他們，反被他們打倒。

其次，　總理在民族主義中，對中國人口的減少問題，抱着

一五

極大的隱憂；試看列強對於獎勵人口增加的政策，極其重視，舉

幾件事實來說，美國人口比較往昔增多十倍，俄國人口增多四倍

，英國日本人口增多三倍，德國人口增多兩倍半，至少的法國，

尚增多四分之一的人口，中國在已往一百年間，人口沒有增多，

這雖包容許多問題在內，然而不注重體育，也是重大的一端。現

在有識之士，多已見到此層，大家起來提倡國術，依同人研究的

結果，不但國術這種國粹體育，在量的方面，可以增多中國的人

口，在質的方面，也可以改良中國的人種。

再其次，講一講我們應該怎樣的提倡國術，同人由國內歷次

比賽所得的經驗，和出國考察的結果，覺得要使現代的武術歸趨

於學用一致這條路上方對。明朝的大將戚繼光，他對於武術是一位最有認識的人物，他覺得中國的武術，將學用二字分開來，是一個最大的缺點，他主張學一件便要用一件，平日練的如此，臨陣用的也是如此，並且他主張要注重實地演習，我們相信這個主張是對的。他的話雖然是三百年前所說，但是絲毫不失去其現代性。今天落成典禮中所列的搏擊率角比賽項目，即是為達到我們懷抱的表現。

歸結的說起來：

我們要從次殖民地找一條出路，只有打倒帝國主義；要打倒帝國主義，提倡國術是一件重要工作。

我們要增多中國的人口，改良中國的人種，提倡國術，是經

濟落後的中國一種體育方法。

要貫澈以上強種救國二大目的，非提倡學用一致能臨陣應用

的國術不可。

這就是本館和所屬競武場的最大使命。

中央國術館體育傳習所緣起

中央國術館，是一個提倡國術的機關，爲甚麼忽然要舉辦體

育傳習所起來呢？這個疑問，我們應當要加以說明：

本年四月間，教育部有一個通令，給各省教育廳，令其轉飭

各校，於體育課程內，酌增國術，在想像上，全國的青年，本年

秋季，都可以試槍弄劍，準備爲中國的將來而努力了……可是事實不這樣的容易，各校因爲經費關係，沒有力量來另聘一位專科教員，所以大都沒有見諸實行。

我們考察這個通令，所以不能完全見諸實行的根本原因，最重要者，就是困於經濟和人才。中國的一切建設事業，以此而不能着實去幹者多多，不但國術一端而已！

可是中國爲甚麼貧困到如此境地呢？千句併一句講；不外處於帝國主義者的經濟包圍，與國內武術之衰落，以致弄得如此。

不過我們還當自己問一問自己，是否就被這種環境所屈服；聽憑有關國家大計的事業，陷於停頓的是對呢？還是應該想一個辦法

，來貫澈我們的目的是對呢？這是我們應該運用我們的腦力來考

慮的一點。

因為這件事，而聯想到現在的一般體育教員，和國術教員身

上，假使他們能夠兼長體育，和國術，那末學校方面，不必多聘

，而且易聘，不致發生經濟之影響與求才不得之困難。

我們不自量力，打算於國家經濟人才這樣貧困狀況之下，來

努力實現政府提倡體育和國術的目的，因而才計劃要舉辦這個體

育傳習所。其目的：無非想造就一批體育與國術的人才出來，以

適應本國現況的需要。

這固然是本館設立體育傳習所的一個動機。同時我們感覺到

中國的國術界，有許多竟未認識「體育」為何物；體育界有許多竟未認識「國術」為何物，要想把「國術」和「體育」之間，開一條通路，使雙方都有真切的認識與了解，也非造就一批富於體育和國術知識的新人才不可。決不是現在欠缺不全，僅僅專於體育或國術的人們，所能擔當的這個大任。

其次：我們相信任何學術事業，與國家社會，都應該發生一種密切關係；我們提倡國術，其目的在完成中國的民族解放運動，所以我們研究實施的體育和國術，都應該向軍國民這條路上邁進。帝國主義者的國家，提倡體育和武術，雖然也是向這個目標前進，但他們是壓迫弱小民族的一種準備：我們所舉辦的體育傳

習所，可以說是本館一個實驗學校，期望由這個傳習所造就的人才，來完成國家所定的教育宗旨，使全國的青年，都像古代的雅典，斯巴達，那樣尚武，造成健全的民族，來捍衛我們三民主義的國家！

中央國術館三週紀念大會宣言

國術在今日地位，已取得多數人的信仰，認爲是應當整理的科學，是最合體育運動的原則，是人們最需要的自衛武器。小而言之，也足以達到身心兼修，體魄雄武的希望。本館很慶幸一般社會人士，體認國術異常真確；同時又很感謝國內先知先覺提倡，不遺餘力，才有今日的成績；但想到三年以前，我們祖宗遺留

二三

的大寶，沉埋在荒郊窮谷，已二三百年。有時不甘寂寞，僅僅與挑夫販卒，偶一接觸，尤其是自命為上流社會的人，不屑下眼一覷。我們既認清這樣祖傳的大寶，自然不肯聽其埋沒，大聲疾呼的促起人們注意。所以國術在今日依然是新發芽的枯樹，雖然經過了三年灌溉，長出不少的鮮嫩技葉，能否從此發榮滋長？本館負着一種園丁責任，當然要用種種人工培養法，恢復牠的元氣；更希望我們全民衆以及代表國家有負責的人，共同努力來鋤一土壤，植一新枝，或者破些工夫，細細欣賞一個時間，那末我們也替國術本身，表示無窮感謝。本館因三週紀念，舉出幾個貢獻，願全國父老兄弟姊姒姊妹，加以督責與勉勵。

一、本館三年前的回顧　　本館創始在國民政府奠都南京以後，在

初創的時候，自然要得着「反時代」「開倒車」的譏評。現在經過黨國使命的督促，與社會中堅的贊助，本館得以在各方交勉的中間，略略撈着一絲成績，全國各省將及半數成立國術館，各市總算普遍設立了；各縣也在各省市政府領導之下，報告成立的，不在少數。這完全是各省市當局自動的努力，本館很慚愧不能充分協助。本館所得據為報告的資料，就是三年以來，用文字，用心血，用氣力將固有的埋沒大寶，重新整理起來；並將各宗各派親愛精誠的統一起來；一面在首都各市區推設民眾練習班，使首都市民先能國術化；一面製

二、期以羣策羣力發揚光大我們民族固有的特性　世界無論何國，既成立一個獨立國家，必有其民族特性，纔有競爭生存的資格。我們原始民族，在歷史上，常常遺留着堅忍耐苦的性

造相當人材，以應各方軍隊暨學校的需要。在經濟極艱難的時候，建設能容千餘人之競武場，這應當感謝國民政府撥給經費，儘先完成的一個大建築。現在認為重要問題的，本館館址與新建之競武場，聞劃入京市路線以內，這足令國術根本策源地，發生恐慌；但是無論如何，本館總當不避艱苦，努力撐扎，求得一新生命的區域，以完成我們國術中興的計劃，

質，好俠尚武的風氣，所以歷次爲外族所征服，終能夠打倒強權，依然崛起。現在科學昌明火器進化時代，我們仍舊提倡民族所遺留的拳勇技擊，似乎近於迂腐，常常有人說；「現時代有了戰爭，什麼飛機潛艇機槍大砲兵艦甲車電網炸彈瓦斯死光，皆可立時立刻制敵死命，劍棍刀矛，還有什麼用處」？本館對於這種議論，不能不認爲有相當理由；但一證之於國際戰爭，與國內戰役，最後成功，往往出於飛機大砲各項利器之外，因爲運用各項利器，還是倚仗人力，假如一方沒有雄健勇敢活潑的精神，與體力撐挂其間，則利器仍舊不爲所用。到了近戰夜襲肉搏相接的時候，一切精良的戰具

，完全失其效用，在這緊要關頭，就全憑我們魄力大，技術

巧、勇猛格鬥，纔能衝鋒，纔能殺敵，纔能獲得最後的勝利

。 總理遺訓曾說：『我們中國的技擊術，與飛機大砲，有

同等的作用』，即是此理。我們根據已往及現在的經驗，纔

知道我們民族固有的國術，是值得寶貴的，是值得提倡的，

外人以東方病夫目我，是我們自己甘於墮落不長進，才被外

人所輕視。我們並不是生來做病夫的，試走到我們歷史博物

館，或遺留的所在，看見我們祖先一盔一甲一袍一履，都異

樣的雄奇偉大，幾疑惑是「天神」所着用，可見今人與古人相

去懸遠了！古人手格飛鳥，力搏猛獸，歷史上固然是常常紀

載，中間經過若干時期之奮鬥，與改進，把儕身的拳勇技擊，已能自成為一種科學，此等學術，是沒有時代性的；而且得之則生，不得則死，與我民族，與我國家，有須臾不可離的關係。東隣日本，把他們柔道號為大和魂，就為的是民族特性，萬萬不可消滅的，我們能保持這民族特性，不但可免亡國之禍；而且增進國際地位，發揚民族精神，得到真正的自由平等，也就在此一舉。這不得不竭誠盡智忠告於全國同胞，共同負起這發揚光大的責任，

三、應集中全國力量來完成强種救國的使命　國家的强弱，既然擔負在民族身上，我們認為中華民國第一件大事，先要把民

族體質強健起來。本館三年以來，競競業業，不敢懈息的，

就是討論應用何種簡便方法，而收到相當的效能。這種責任

，當然不是一手一足之力，所能辦到。第一要會萃全國國術

人才，更要把從前宗派門戶之見，一概掃去，決定一至中至

大的良好教材，來造成強固不拔的民族；其次便用全副精神

，培植多數的師範人才，以應各省各市面的需要。現在國內

學校，以及軍警與公私團體，已認明國術最合鍛鍊體魄之用

，常常屬望本館供應此項人才，這是本館責無旁貸的。以我

國土地之廣，人民之眾，一經醒悟過來，大家都效法管子治

齊，注重拳勇股肱之力，與近代德意志倡導體育情形，那末

，本館現已經感到師資缺乏、將來更有供不應求之苦痛了！

本館三年之中雖造就了不少師資；但要應用在整個國家仍是極少數；不過這少數人材，均就原來國術粗有門徑的人，經過本館一番陶鎔、期其速成，以應各方急切的需要，雖不是卓卓特異的資格；也很足以救濟目前之用。將來各方面需要狀況，自然一天多一天，本館仍當儘量的製造巨額師資；惟在事實上不免要聯帶說到金錢問題了，國家財政雖漸漸上了軌道；但總不能說是府庫充盈？政府每月撥給本館經費五千元，實是認為教育事業的一種緊急費；惟每月收支不能相抵情形，早已暴露於外，假如要在此項經費內，責令薈萃優異

人才，培植巨額師資，實在有些力不從心了！力量誠然不足，事業不能不做，本館總當樹起脊背，奮起精神，今年不行，期以明年，千方百計，務要完成這個責任；更希望集合全國力量，急起直追，來完成這強種救國大責任。

四、創辦體育傳習所以溝通中西學術　本館是一個提倡國術機關，為甚麼忽然要創辦體育傳習所呢？因為西洋各種運動的意義，與國術鍛鍊的旨趣，均為使人健康強壯，同趨一個目的；又在時間與經濟方面着眼，更常常看到學校裏面有了體育教員，同時又延聘一國術教員，這固然不甚經濟，兩個教員，本來共負着一個責任，因所學不同，竟此疆彼界，劃若鴻

溝，長久下去，將見體育與國術截然兩途，格格不入，這很引爲可慮的！假如他們能夠兼長體育，和國術，那末學校軍隊及任何團體，在聘請教員上，經濟便利多多了。這是本館設立體育傳習所的一種動機，要想把國術和體育之間，開一條路，融會貫通起來，使雙方都有真切認識與了解，非得造就一批富於教育和國術兼備的新人才不可。修業期限，至少以兩學年爲限。入學的資格，以初中畢業程度爲準。這班青年既受有相當教育，更能了解國術的意義，參合東西洋普通的運動，彼此相因相助，將來必於中國體育史上，國術史上，放一異彩。幸而本館這種建議，已蒙政府完全接受，准予

立案，現在往復磋商的，僅在規則上文字的修正，在本年暑假時間，就可成立本館一個實驗學校，來溝通中西　來隔閡不開的門戶；但責任重大極了，本館雖立志擔負，還得望國內體育家國術家，熱烈而不客氣的加以批評與指導。

今本館因成立三週紀念，所鄭重聲明的是已往的經過，與現時的狀況，和將來的希望，歸納起來說：是吶喊着向強種救國的大道上走去。同胞們同志們！對於強種救國的熱誠，和國術的深切認識，均為本館提攜扶助的良友，請大家勇往直前努力奮鬥，來捍衞我們三民主義的國家！

國館家融化門派為今日之第一要着

吾人提倡國術，原以強種救國為前題；一年來對於融化門派

積極工作，盡心力而為之，成敗利鈍，在所不計。蓋以國恥之繁

劇，民族之積弱，人種之么麼，不圖挽救，前途何堪設想？且也

，國術消沉，已達極點；不圖恢復，必永遠湮沒而弗彰矣！國術

家若以俠義為重者，對此主張，自有深刻之同情，毋待曉曉也。

前聞某國術云：『練少林者不能兼練武當；⋯⋯習外功者，

不能習用內功。⋯⋯』是乃囿於宗派之謬解也！嘗思近代學校教

育，恆以普通學術而灌輸之。未聞生徒習國文者，不能兼習英文

；習數學者，不能兼習體操。又如專門教育；「工業」，「商

業」，對於文學及法制經濟，⋯⋯亦有兼習。其體用不同，則

有之，未聞放棄不能兼習之說也。由是而知練習國術，何莫不然

。吾望習少林者，可以餘暇兼習武當；習武當者，亦以餘暇兼習少林。謂少林而兼武當，或謂武當而兼少林，斯為國術界之通家矣。

際此中央及各省設館提倡，對於國術，負有繼往開來之重責。凡已往「宗派」，「門戶」，……種種陋習，極宜乘時改革。教授生徒，萬不可劃分門戶。不論「少林」，「武當」，及「南」，「北」，「長」，「短」，皆為我國國粹。擇其適當者，循序教之；俾生徒容納各家之所長，他日學成，則可融通化合，從此門戶之見，可以消弭於無形。設若以名家自居，置身提倡國術之立場，仍以陳腐之思想，偏私之作用，而主張門戶之界限，猶倡言『練少林者不

能兼練武當。……」如此提倡國術，乃藉圖發展門戶之私見，繼續製造將來之隱患也！吾人負有提倡之責者，極宜注意。國術家已往之錯失，即門戶之見太深。甚至因宗派不同，或同宗派而不同師傅，遂至各懷其寶，各守其密。不僅老死不相往來，甚至仇視敵對，代代相傳，永無和解親善之望者，比比然也。均屬同胞骨肉，竟因同道而相嫉忌，或有因一次之比試，視目前勝負，爲終身及傳統之榮辱也。於是，勝者洋洋得意，負者懷恨終身，且以此傳之後世子孫，大有永不可解之怨。由此愈演愈劣，竟至仇深似海。國術之精華，奧義，及特殊要訣，因此而消失者，不知凡幾；嗚呼！人世之憾事，孰有大於此者！

以上，皆國術家已往之錯失，而發生種種敗象，嘗爲世人所詬病。然而『往者不可諫，來者猶可追』。吾人置身提倡國術之立場，須知融化門派，破除畛城，實爲今日第一步之要着。此關不能打破，而欲國術之發揚光大，豈可得乎？

最後敬進一言：希望國術家，鑑於已往之覆轍，共謀今後之改革；無論「少林」，「武當」，「內家」，「外家」，均應推誠相與，肝膽相照。釋已往之猜嫌，造將來之幸福。一秉俠義之素性，而爲大聯合，大懇親，互相敬愛，交換智識，優於我者，虛其心，愛之，敬之。遜於我者，靜其氣，扶之，掖之，消除圜牆之患，共策禦外之方。區區愚誠，可質天日，維冀鑒納，心所願也

提倡國術的要點

（二），是要保存國粹，發揚國光。外人常說，中國的歷史，是不武的民族，我以為這話，很不對，他們不知道我們祖宗黃帝戰勝蚩尤之後，以至現在，都是注重武功，並且講究武德。我們所謂國術，原包括拳勇技擊及我國舊有各種武藝而言，但是照國術，已經有了幾千年的歷史，是我們祖宗留下來的國粹。這種國粹，是健身自衛，強種衞國的要素。我去年講演國術源流，已經把牠的歷史，都說過一下，現在要把我國歷來戡亂除患，而有武功，和行俠仗義，而有武德，可為國術同志取法的說一說。如夏

之少康，殷之高宗，周之宣王，漢之光武昭烈，晉之元帝，唐之蕭宗，宋之太祖，明之太祖，都是注重武功的。如齊太史兄弟，及李離，申鳴，孟勝等，他們是為盡忠於職務，犧牲他的身子及一切所愛的於不顧。鉏麑，奮揚，子蘭子等，他們是遇有進退兩難的事，就取其適合義理的為之，但是事過之後，他一定以身殉之，以明其不得已的苦衷。信陵君，虞卿等，他們是犧牲他的生命及一切利益以救朋友急難的。項羽田橫，他們是戰敗了，願死不願降人的。鄭叔詹，安陵縮高，侯嬴，樊於期等，他們見有益於國的事情，雖殺身不辭。曹沫，毛遂，蘭相如等，他們不願喪權辱國，肯以生死爭之。先穀，欒書，卻至，雍門子狄等，他們

不忍令國家名譽見損於敵國的。魯仲連墨子等，他們見人急難，認爲大義所在，以身任之，事成不居功的。田橫之客孟勝之門人等，他們願與尊親同其生死的。至於關岳二公，精忠貫日，大義參天，婦孺都知道的，不待說了。以上這些古人，都是講究武德我們的。我們祖宗既留下這樣好寶貝，好榜樣。他們的武功武德足可效法，這種國粹，實在有保存發揚之必要。然而怎樣保存呢，自然要延聘國術專家，共同研究，把我們有價值的東西，揀選出來，用科學方法整理，這就是保存。至於發揚，是更深一層的工作，應將各門各派的好東西，通通融化一爐，編成整個的國術，這就是發揚。所以本館第一步的工作，在保存上，第二步的工

四〇

作在發揚上。

（二）要健身強種。舶來式的健身方法原多，如各種運動，都可以健身，但是都不如國術，何以呢，因為國術，適合中國社會狀況和經濟狀況，並且不僅健身，還可自衞，又非常的經濟，有百利而無一害，人人都可以練習，人人練習，能夠身體強健，那末，種族自然強起來了。

（三）要自衞衞國。國術這種東西，是體用兼備的，旣可以健身強種，同時又可以增加奮鬥的力量，人人有奮鬥的能力，人人就可自衞，人人旣可自衞，那就可以衞國了。

（四）是要禦侮雪恥。談起所受外人的欺侮恥辱，很是多的，

但是有好些人還不知道，怎能使他感動奮發起來，所以兄弟要仔細說一說。請大家注意並且要廣爲宣傳，在西歷二千八百四十年，英國軍隊把我國舟山陷了，又侵入寧波，二千八百四十一年，英人又陷了定海，二千八百四十二年，英人又陷了乍浦吳淞，逼迫金陵，而且償金議和，把香港屬了他們，一千八百五十七年，英人焚燒廣東省城，一千八百六十年，英法兩國軍隊，打破天津，入了北京，一千八百七十一年，俄人佔伊犂，同時又和日本締結不平等條約，一千八百七十四年，日本侵占台灣，一千八百七十六年，和英使締結不平等條約於煙臺，一千八百八十一年，伊犂不平等條約成了。（一千八百八十五年，法國軍隊，侵入福建和臺

四二

灣，議和的條件，要把安南屬了他們。一千八百九十五年，與日本戰爭，結果要割臺灣遼東，還要賠償軍費二百兆兩，俄德法三國從中勸解，纔把遼東歸了我們，於是又增償他們三十兆兩，一千八百九十六年，我國遣李鴻章於俄締結喀西尼不平等條約，一千八百九十七年，德國又把我們膠州灣取了，一千九百年，各國聯軍，打破了津京，一千九百零一年，議和成了，賠款四百五十兆兩，一千九百零三年，俄兵又把奉天占了，這盡是前清道光，咸豐，同治，光緒時候的事情。到了民國四年，日本又襲取青島，還有這幾年種種慘案，更僕難數，尤其是五月當中，層見疊出了。這都是我們的國恥說起來傷心，你看我們中國這多好地方，

都被外人侵占了，不平等條約，還是沒有取消，領事裁判權，還是沒有撤除，尤其是遭外人屠殺的同胞，他們懷怨而死的靈，還在陰間痛哭，大家想一想，我們受外人這多欺侮，這多恥辱，還不知道禦侮雪恥嗎？但是禦侮雪恥非人人圖强不可，圖强的方法固多，然而鍛鍊國術，是最適宜的一種，希望大家，急起直追，共同努力。

過去武術失敗的原因及影響民族衰弱的結果

我國的武術，在過去的歷史上原是有相當的價值和地位的；

在秦漢以前的時候，文武原不分途，能文的就能武，能武的也能文，所以文人的腰間，常常以劍自隨；到漢唐以後，文武漸漸的就分開了，習文的不肯再去練武，這雖然一半是因統治階級的壓迫，然一半是練武術的人。多屬粗野不堪，被人輕視，漸漸的在社會上，就造成一種根深蒂固的『重文輕武』的因襲觀念了。然這並不是『術』的本身有甚麼瑕疵，而是因爲人粗野的關係，遂被旁觀的人們，連『術』也就忽略了，現在且就粗野二字略說一說。

（一）粗野　粗者就是粗而不細；野者就是野而不文。習武的人，既是有了這粗野的行爲於是就生出種種的弊病來，如驕傲，

縱慾，貪汙，嫉妬，不良嗜好……等。有了這些弊病，就做出了許多危害國家社會的罪惡來，如好勇鬥狠，打家刦舍……等。甚至自以爲有一技之長，或在某處角鬥，僥倖取勝，露過一次頭角，就大有不可一世的氣槪；像這種粗野的行動，怎得不令人輕視呢？再就大家意念中所知道的古人，舉出來說一說：如三國演義所記的張飛，武藝不是不高強，就因着一個粗字：好貪酒，才會把徐州失掉；曹操的大將典韋，有那樣的本領，也是因着貪酒，粗而不細，竟連性命都葬送掉；所以如果練武的，祇是儱管練武，而不學文，結果是於國家社會，沒有甚麼用處，反倒如虎添翼，以濟其惡了。再由另一方面說：練武的旣都是粗野的人，就把

尚武的這條道路，阻塞住了。因為人人望而生厭，惟恐避之不及，誰還願再去練習呢？因之對于文的一條路上，大家都趨之若鶩了，由是衰弱的病根，就從此種下了。弟兄們！照這樣看起來，粗野兩字，非惟於個人本身，有莫大之害，直接間接於國家民族的強弱上，都有很大的影響呢！現在再說文弱的一方面吧：

（二）文弱　文武既是分了途，習文的就祇終日埋頭書案，無病呻吟的，身體既得不到相當的運動，就弄成勾腰曲背骨瘦如柴，病態畢露的樣子！因之一代不如一代，一輩衰弱一輩，所以被人家罵為東亞病夫，這不是指着中國，還指着誰呢？然而我們古時的老祖宗，也是這樣弱嗎？據許多考古家由地下掘出來的古人

遺骸，與現在的人比較起來，真有天壤之別！所以他們看着那粗大的骨骼，很驚異的以爲稀奇，其實這又何足怪呢？譬如從前的日本人，大多很矮小，往往有人呼之曰小鬼，現在看一看怎樣呢？凡是三十歲以下的人，沒有一個不是體格魁偉的。返觀我國的人，倒日向着衰弱的道上邁進了！俗話說：『人生七十古來稀』這句活在古時未必然，如在今日說，活到七十歲的，實在是如鳳毛麟角了！就是活到五六十歲的人，雖然是有，大多數都是成了廢物，祇能吃而不能做了。再看西洋人怎樣呢？他們活到七八十歲，而不覺老的，實在多得很！如德國的大總統興登堡，已經到了八十餘歲，每日除辦完了極繁重的國事而外，對于鍛鍊體力，

猶不肯疏忽一下，天天都要騎着馬到郊外去跑，像這樣的精神，是多麼值得欽佩啊！

由以上兩點——無論失之於粗野或偏重於文弱——所得到的結果，就是落後，不及格，失敗，不自由，不平等，譬如粗野不文的人，他的思想要落後，知識不及格，當然免不了失敗。至於文弱的人呢？因着他的體魄衰弱，精神萎靡一定要影響他的事工，以致於落後不及格，結果也是同樣的失敗！兩種毛病，都足以造成不自由，不平等。所以我們中國現時這樣的貧弱，在國際間受盡種種的壓迫，束縛，得不到自由，平等，這都是因着我們的粗野和文弱所造成的！像這次因萬寶山案，連亡了國的韓人，都

有資格把華僑任意擊殺打死無論，這是多麼令人憤慨痛心的一回事啊！現在我舉出兩點調劑這偏畸弊病的方法來：

（一）術學兼備　術：就是我們所練的國術；學：就是我國的文學。今後是無論學生或教員，除練習國術外，都應隨時的努力文學。論語云：『質勝文則野，文勝質則史，文質彬彬，然後君子』。可見文質兩者，是要兼備，缺一不可的，不過並不是僅僅的能以讀書，識字，或會做文章，就算文了，必須要通達世事，辨別善惡是非；要養成文明的腦筋，和高尚的思想，能夠與我們這雄強的體魄，並駕齊驅，才能做一個健全的國民。

（二）練修並重　練：是屬乎體質外表一方面的：修：是屬乎

精神靈性一方面的，關於練的方面，固然是要專心致志，精誠無

間；而修的方面，更是要十二萬分的努力，朝乾夕惕的用工，才

能有成就的希望！如果祗是練而不修，那就沒有道德，沒有精神

沒有保障，將難免為非作歹，誤入歧途，危害社會，結果必致一

敗塗地！所以我們必須既練且修，既修且練，雙方並重，然後才

能有偉大的造就和成功。

我們的館規第四條，是戒絕酒色煙賭。希望凡是本館的同志

，都應常要遵守而實踐之！如果定出來而不實行，那有甚麼意思

呢？最後我希望大家遵守着三個『不』字：就是　不外出；不離

館；不曠課。　不外出與不離館，意思原是一樣的，不過不離館

，說得更切近一點、尤其希望女同志們，對這三點，更要特別注意。啊！完了

十九年五卅紀念勘中央國術館同志

昨天看了大家的團體操和單練，覺得都比以前有進步。這是一件非常快慰的事；為什麼要先看團體呢？因為國術要普及全國民眾，使全國都要國術化，必須以團體做基礎。每一個團體都操得好，個個人身體都強健起來，我們的種族自然就強。種族既強，國家還能弱嗎？所以說強種就是根本救國的要圖，強種救國就是本館唯一的使命。

現在更批評幾句：團體的新武術、查拳、練步拳成績都很好。教授班的學生，有許多已經當過多年教授的；當然各有所長。再照本館所定課程，貫澈各項科目之研究，這樣才能打破歷來門宗派別的積習，化除一切界限。因為各家有各家的長處，各派有各派的妙用；無論剛、柔、長、短、內、外大家都要學，不必抱定一門，劃地自限。僅信仰個人所學的一門，而排斥別的門，這種思想萬要不得。進一步說，應該樣樣都要學。查拳也好，太極也好，彈腿也好，八卦也好，通通是我們祖宗所遺留下來的寶貝，這寶貝我們知道愛惜保存，就能夠自強自衛，強種衛國。這是一樁要批評的，就是軍操知識太差。要有指揮多數人的智能，纔能

教授多數人。最少以三五百人，必須指揮如意。團體動作，最要敏捷；不動若山岳，動則如閃電。以後上下操場，無論是團體，是個人，都當用跑步，纔能養成迅速活潑的精神。欲達普及全民之目的，必須注重軍操；實習各個教練，排·連·營·部隊之指揮法，至於純熟，方克有濟。更希望諸同志，以後鍛鍊，當立定志願，下決心，不在一時之興高彩烈；而在永久之恆毅無間。只要一息尚存，就一直鍊下去。以個人而言，無論環境如何，飢·飽·寒·暖。得意。失意。都不能間斷我的工夫，阻礙我的進步。尤其是一般年富力強的人，格外的要立志，要努力。有百折不回，堅持到底的恆心。古人云『人一能之己百之，人十能之己千

之。」果能此道，雖愚必明雖柔必強。我們當遵照這古訓，而實踐之。；不但個人的工夫進境未可限量，並且可以做社會民眾的模範，人人都效法你身體都強壯，都有自衞衞國的能力。再就衞生而言，身體強壯就少有病症，醫生都要清閒些；我們如果不希望醫生的工夫忙，也不希望藥鋪裏生意好，那末就要切實的鍛鍊，纔可以却病延年。這一次我在火車上，遇見一個醫生；身體倒也魁梧，不過肚腹太大，這就是一種病。胡笠僧同志，就是因眒病而殺。我就斷定這醫生缺乏運動，因而就勸他鍛鍊，他也極以我的話爲然。現在更舉出四點來，大家研究研究，以作鍛鍊的標準：

（二）中庸之道：不偏之謂中，不易之謂庸，要不偏不易，纔

合中庸之道；就是說！作事不要太過，不要不及，正如飲、食。運動若是太過，就要發生危險。如茶、飯。本是有益的，如果吃得太多，就必有害。而運動也是如此。我曾看見有幾個同志，在天未亮的時候就起來鍊，夜間睡覺又睡得太晚，這樣未免太過了。我患失眠症，大約也是因過勞所致，於今雖設法調治，也不容易就愈。我所以勸大家，飲、食、起、居、操作、休息、都應當合乎中庸之道，與身體纔有益處。因為人的精神和力量，是有限的；若是用過分了，非為無益，反而有害。鍛鍊本是強身，如果不得當，反足以傷身，使身體不能發育。比如有十分氣力，祇要用七分，纔可餘勇可賈。不要太過，也莫太少；太少就為不努力

，不努力就無進步。所以用力不要多不少、纔合乎中庸之道，纔能得着好處，纔能達到目的。我想大家對於這一點，沒有斷不認可的。那末同志們！弟兄們！你如果真真實實的做鍛鍊的工夫，就當合乎中庸之道，我請你們注意實行。

（二）中和之氣：上項所說的是鍊，現在要接連說的是修；因為鍊修是要並重的。中庸上說「喜。怒。哀。樂。之未發謂之中，發而皆中節謂之和；中也者，天下之大本也，和也者，天下之達道也。」對人性情說，就是要中正和平。對工夫上說，要剛柔並用。中和之氣究竟要如何纔可以得着呢？據我想來，不外乎修養；但是養氣這種工夫　不是容易的，也不是偶然的。因為「氣」

這種東西，雖無性質可見，而其感應的力量是很大的。各個人心中，皆有理欲二性。理性蓄正氣，欲性蓄邪氣。做善事，正氣主之，做惡事邪氣主之。中和之氣，乃此氣之一種。我們要好好的把正氣修養起來，因為正氣既足，邪氣必衰，則中和之氣，就如草木逢春，由萌動而生長，要是不修養正氣，則邪氣充滿；於是暴戾之氣，昏濁之氣，……在在皆是。然而修養正氣，若是憑空去作是難得作好的，恐怕作來作去，要作成假冒為善的鄉愿。這樣有何益處呢？兄弟很覺得基督教裏面，確實有一種活活潑潑的靈力，足以使人修養正氣，驅除邪氣，這是我深有經驗。同志們！弟兄們！你如果不保精，不養氣，鍛鍊是無用的。你願意鍛鍊，

就非中和之氣不可。要得中和之氣，就當修養正氣。要修養正氣就當強大理性。要強大理性，就當信仰一種強而有力的宗教：縰能夠踏實地修養起來，這是要請大家注意的。

（二）恆毅之力：恆毅是常久不變的意思。古人說，『人而無恆，不可以作巫醫。』可見「恆」字是為人生之重要。毅是堅持到底，百折不回的意思兩個字合作起來，就是常久堅持的意思，例如各位來考教授班，各人總有一定的志願，一定的抱負。但是沒有恆毅之力，就要因懶生厭，見異思遷。結果就是半途而廢，甚至一事無成。現在的青年人，大牛都犯這個毛病，這是很可惜的！我看教授班裏有兩位老同志，一位是葉鳳起，一位是戴保元；

他們年過半百，本來他們國術很有工夫，他們還是要學。願意精益求精，在這裏合我們修鍊，這是很可佩的。我記得孟子有一句儆醒人的話，他說：『人之患在好為人師。』我要換句話說，人之患在不願當學生。我們須知學問是無底止的，如去年國考後，戴季陶先生在這裏勸勉同志們說：『做到老，學不老；學到老，學不了。』大家要學，不在一時的努力，而在永久無間斷的學。

所謂畢業，不過是一種階叚的經過；文憑不過是表示一種階叚告終，並非是學問畢業。學問是無窮盡的，只要是一息尚存，就應當努力不已。祇有前進，沒有停止。好像孔子稱贊顏囘說，『吾見其進也，未見其止也！』恆毅之力，是不怠不忙，不停不輟，

常常努力。這是各位應有的決心，應有的態度，大家都要注意。

（四）體由兼備：國術專家，要鍛鍊身體堅硬，好像銅頭鐵背一樣；縱算高明，縱有價值。你看銅頭鐵背，還能怕打嗎？什麼都不怕。只有人怕我，沒有我怕人，要鍊成前後左右四方敵人不敢近；如已經發動的機器，馬力實足，令人不敢接觸，要鍊到這樣的工夫：非體用兼備不可。從體的方面說，應注重基本鍛鍊，可以分為團體的，單人的兩種。這是要謀普及民眾，必須注意，不可忽略。從用的方面說，可以由對鍊而對比，準備競賽；這是有對外的關係，很應注意，不可忽略。最近上海特別市舉行國術考試，不對比，不決賽；像這樣考試有什麼意思呢？平日不練習

對比，考試也不比賽；那麼，萬一外國來了幾個武術家要與中國人比武，我們因為不能比賽的原因，當然退避三舍，這才真是丟人呢！非但是幾個國術家的失敗，嚴格的說，全中國人都被外國幾個人打敗了，這是何等羞恥？何等慚愧？所以若要同外國比；必須先同家裏底人比；準備對外比賽。本館買了好幾個對手套，是專為對比用的，朱國禎兄弟二人，從前試驗過，此後可由他擔任此門功課。本館對於比賽，是很注意的；因為體用兼備，不僅僅是個人的好處，也是國家的光榮。

末後我還有幾句話；今天適當是「五卅」慘案紀念日是外國人在上海，用機關槍掃射，打死了許多中國人，今天是一個很沈痛的

日期！外國以少數人敢來毒打我們多數人，並且在我國領土之內，如入無人之境。這不是獨立國家的現象。中國雖不受任何國的保護，和管領，但是國際地位，還比不上殖民地的國家，殖民地的國家還有他的保護國來保護他們，別的國不敢欺負。只有我們中國，竟聽人家來殘殺，由人家來羞辱，演成無數的國恥。今雖北伐成功　政府力圖建設，前途似乎有了起色。但是大家如果要誓雪國恥挽救危亡，我以為非各人力圖自強不可。而自強又非身強不可，身強非鍛煉不可，鍛煉非國術不可。強身即可強種，強種即可救國，即可雪恥。同胞們！同志們！大家所負的責任這樣重大，都是「臥薪嘗膽」都要知恥。「知恥近乎勇」，大家都要有

勇，都要知方，知甚麼方呢？就是要鍛煉合中庸的道，修養得中和之氣，進取有恆毅之力，目的要體用兼備，將來救國雪恥，責任必在吾人。這是我所厚望的。

年考勗中央國術館同志

今天是紀念週，同時舉行年考開幕，兄弟乘這機會，略有一點意思，向大家說一說：

一，化除宗派界限，　凡屬練習工夫，務要不存界限，學武當的，也要學會少林，學長拳的，也要學會短拳，練柔工的，也要練好剛工，熟悉了各門拳術，還要諳習摔角，會練刀劍的，還要會

練槍棍，所以這回考試這表上所定的，無論剛柔內外工和刀槍劍棍率角等，都要考試，並且要平均計算分數的，至於大家工夫有不好的，平素能夠教授人家，和幫辦事務，也就可以彌補其缺，因為引論功行賞的原則，這也是截長補短的方法。

二，認清國術目標，練習國術的大目標，就是強種救國，其次就是提高國術同志的人格，自從本館成立之後，國內黃河揚子江珠江三大流域的各省市都相繼設館提倡，不遺餘力，現在連海外僑胞，也聞風興起，創設中國國術館，這樣，都是認清了國術目標，是強種救國，最近浙江開國術遊藝大會，參觀的人甚眾，再迴想本館去年舉行國考的時候，更是「觀經鴻都尙塡咽，坐見舉

國未奔波」，這樣一來，不但政府方面，知道國術，就是民衆方
面，也就個個知道從前練把式的，今盡尊稱爲國術了，那末，國

術同志的人格，豈不大爲提高了嗎

三，專心致志鍛鍊，上面所說練習國術的目標非常重大，假使不
專心致志的鍛鍊，如何能達到最後的成功，要知無論何種學問，
都要專心致志的研究，孟子說：有弈秋誨二人弈，一人專門用心
在弈上，馬上就學會了，一人手裏雖然學着，他的心裏，却想射
那鴻鵠，那自然不及同學的那一人，這樣看來我們鍛鍊國術，那
可以不專心致志呢，至於表演的時侯，也要心專，切莫胡思亂想
，左顧右盼，以致手忙足亂，現出一種粗暴之氣來，更要沒有畏

張之江先生國術言論集

六六

心一堂武學・內功經典叢刊

怯的心，有旁若無人的氣慨，才可養成心雄胆大將來臨大敵而不驚的好習慣，

四，注重廉潔　大家工夫練得雖然精深，要是貪財愛色，那就沒有一點價值了，今天單就王子慶說，他這回在浙江遊藝大會比賽，得了第一名，他把所得五千元的獎金，分給與優勝的二十六人，本來這種獎金，是他應得的，他就得了，也很正當，他偏不要，真可謂仗義疏財，不但可爲本館國術同志模範，並且可爲全國國術同志模範，不但可爲全國國術同志模範　並且可爲全國同胞模範，兄弟真佩服的了不得，所以贈他一聯，以作紀念，聯云，

德術並進，文武重棄修，上書子慶同志，於浙江國術遊藝大會

比賽首選，慨將所得獎金五千元，分贈與賽者，輕財重義，足徵

德術並優矣，爰書燕聯，以誌豪俠並最進步也，尚希勉旃，兄弟

並擬贈俠義可風四字，以爲這種人，真是難能可貴，希望各位同

志，要個個能夠和王同志輕財重義，那國術前途，真是不可限量

，這是兄弟今天一點貢獻，但是王同志這次在杭州比賽，其所以

能夠仗義疏財，有廉潔的美德，都是平日得着戴院長「術德兼修

，禮法並重」的好教訓，今天戴院長又親臨本館，這個機會，很

是難得，還請戴院長來訓示我們，指導我們，

十九年元旦日助中央國術館同志

六八

今天是十九年元旦，所謂一元復始，萬象更新的頭一天，凡屬普天之下大地之上的世界萬國，都應時令而囘春了，一切眾生，熙熙的同登春臺，所有物我，芸芸的滋生繁多，這樣，固值得我們歡祝，更值得普天同慶，但是兄弟於慶祝之中，有點意思貢獻，就是舊年的囘想，和新年的決心，茲爲分述如左，

一，舊年的囘想，　十八年，不覺己經過去了、真是「日月逝矣，歲不我與」，兄弟並想作一惜陰歌，以勸告各位，及時發憤努力，因爲世界上最寶貴的，就是光陰，大學說，「楚國無以爲寶，惟善以爲寶」，兄弟換句話說，世界無以爲寶，惟光陰以爲寶，所謂聚全世界之財寶，不能買已去之時間，所以我國大禹惜寸

陰，陶侃惜分陰，現在各國對於時間上，也很研究經濟的，如開會赴宴，約定幾點到，就要幾點到，並祇可先不可後的，聽說我國前清時代，為一位某大臣出使英國，有天在英國赴人家的宴會，不照預約的時間，仍按中國的習慣遲到，及至到了那請客的地點，而主人及眾客都宴罷走了，他還以為今天不是請客人家請帖錯寫了日子，後經人以事實告訴他們，才知道自己失約，主人過時不候了，這樣，難怪惹起外人的輕視，並且外國凡屬大實業家，大商家，人家要和他們談十分鐘話，必定先有預約，才可以的，但是過了這個時間，各人就告辭而去，不像中國社會上的習氣，任意消耗時間，慢無限制的，每宴會一次除必需之時間外，最

少一個約會，要曠耗光陰兩小時之譜，一次兩小時十個約會，就三十小時百個約會，就二百小時，千個萬個約會，就二千小時，二萬小時，白白的虛擲了，若就全國而論，社交互助事務之紛繁，應酬之必要，往往在交際場中，邀一次要餐，連候帶喫，總要費三四小時之久，詳確的統計萬次，這真是把許多寶貴的光陰虛擲了，豈不可惜麼，所以我們為愛惜光陰起見，不得不仔細想一想過去的一年工作，無論是職員，對於辦公上教授教員，對於教務上練習員和學生，對於術學兩科上，傳達夫役，對於勤務上是否勤勞，有無進步，果能勤勞不輟，自強不息，當然要有進步，那光陰算是沒有消耗，否則懶惰成性，苟且偷安，不但無進步，一

定還要退步，豈不是白白的都把光陰虛度了嗎，古語說，「少壯不努力，老大徒傷悲，」這話真是至理名言，希望大家當這少壯的時代，及時努力工作，本着術德並重・文武雙修的名輪，急起直追，痛下工夫，那就到了老大的時候，不但用不着悲傷，且必得有相當的安慰，

二・新年的決心， 古語說，「一年之計在於春，」因為春為一歲之首，任作何種事業，都是這個時候發軔，至於元旦，尤為一春之首月首日，更應於是日把新年所應作的事，如何計劃，如何進行，立定決心去作，今單就我們國術同志說，約分三項如下，

一・體育方面， 本館是國術館，是專門研究國術，提倡自衞奮

門的，不同文學校不是專門講學的，所以本館是以國術為主體，當以國術為靈魂，諸同志既係專家，國術無良好的成績，就等於人沒有靈魂，人要沒有靈魂，絕對不能生存，名為專家，而國術平常，不過濫竽充數，決不能有進步，有希望也，深願大家，對於國術，從今天起，更要努力鍛鍊，精益求精，國術有了日新月異的進步，你的資格，亦必日益增高，發展的機會，也就多的很了，二·智育方面，諸同志除了正課以外的餘暇，就要努力的在求智識方面下功夫，但智育範圍包括甚廣，若向高深處說，那真是學海茫茫，終身不能竟其業了，若單與國術關係切要的說，如生理衛生心理教育學等用心研究，其日日之功，亦可得其詳要，

這工夫兩個字，不在乎一時的高興，而貴乎恆久的無間，所謂行之無倦，貫澈始終，至於同志當中，有的受過初等和中等教育的，這已經有了很好的基礎，再肯用工，所學更屬易易，自有事半功倍之效，所以大家對於智育可能的模圍內，務要一供勇往直前、日新又新的努力才好，

三‧德育方面，智勇強健了以後，假使沒有德育作基礎，那未，本領愈好，深恐爲害愈大。學識愈高，爲患作惡愈甚，但是德育以何種爲標準呢，本來講德育的書籍很是多的，以兄弟管見所及，最簡明的，就是兄弟今天所贈大家的彝辭，和拙著所證之真道，大家能夠細心體會，躬行實踐‧那就終身用之不盡了，因爲

七四

辭裏面所說的，是溯本窮源，基於道義的綱要，證道一助，是

兄弟信仰基督教義經驗過來的事實，果能細心**體會**，久而久之，

可以洞明道的本源真締奧義功用等等之所在，很有精深意義的，

很有研究價值的，大家不要忽略了，

二十年告誡中央國術館同志

本館最大使命，在謀全民身體之強健，務期達自衛生存，強

種救國之目的。是以對於國術之革命方策，首在化除宗派畛域，

夫各家武藝，要皆我歷代先哲相承勿替所遺留之國粹，亦卽我民

族獨有之技能也，各宗各派，各有所長，極宜推誠愛助，互相闡

明，以期觸類引伸，發揚光大，斷不容再蹈已往之舊習，分門別

宗，此疆彼界，以致故步自封，是丹非素，墨守成法，各不相能

、甚至嫉妒仇視，傾軋排擠，構成種種惡因，自貽伊戚。嘗見一

般同志，往往矜己之長，形人之短，入者主之，出者奴之，各守

祕密，而不公開，並挾所長，斤斤以自炫異，則傲然不屑，推其

溝，見不如己者，則欣然色喜，聞勝於己者，則傲然不屑，推其

相爭相妬之結果，終於兩敗俱傷，各家優點，淹沒殆盡，短者固

終於短，長者亦不復長，長此以往，勢必每況愈下，使吾先哲遺

留之精髓，自我而斬，創或遞嬗數傳，卒歸湮沒而不彰，興念及

此，良深慨嘆，嗣後凡我同志，務本革命的精神，體本館所負之

使命，努力前進，將固有之惡習，一掃而空。蓋今日之事，志在強種救國，萬無分門別宗以自隘，尤須融會貫通，力求深造，凡從前一切不良之舊習慣，足以障礙發揚光大國術之前途者，不宜有毫末濡染，例如遞帖拜門等等陋習，適足以生親疏之嫌，啓門戶之爭，妄欲造成一己之系統，而不知其已入岐途，引人敵視，故君子愛人，當以大德，不以私惠，當務為於國族大團體之懇切聯合，而不可為小組織之植黨營私，人有薄技寸長者，當愛之敬之，不可稍存忌嫉之心，古人所謂人之有技，若已有之，善善之義，當如是也。此等境域，並非高遠難於企及，但能勉強力行，必能恢宏氣量，凡我同志當於此三致意焉。誠如是，不僅人格日

七七

89

高，而前途發展，當未可量，之江不敏，願與諸同志共勉之。

勸勉女同胞應注重體育國術

現在男女平等的口號，喊得震天底響，歐美各大强國，確確

不是空喊，差不多快要實現了——我們中國喊了二三十年，在通商

大埠，那種放浪形骸打破禮教的舉動，可以說一天比一天强！要

講到女子能力，是否已能夠與男子立在水平線上？我們仍不敢隨

聲附和，但少數出類拔萃的女子，當然是例外。

本來，我們男子斯文搖擺的往來通衢，遇着外國男子雄糾糾

氣昂昂走來，就不覺的相形見絀！尤其是我們女同胞腰肢軟弱，

都表現著幾分病態，或者竟裝點著一點病態以爲美觀，這是多麼慘痛呵！

國內有血氣的人，常說，中國要自強，不把帝國主意的國家打敗幾個，是不行的。我也是這麼想，但外國男子，與中國男子身體如同時較量輕重，那勝負不必到戰場上就決定了，我並不是故意講這樣喪氣話，其實我們中國男子，不能鍛鍊體魄，努力自強，固然是罪無可逃，但女同胞卻也要負一半責任的。因爲女子是國民之母，母體這樣衰弱，怎樣會有優種的兒孫？俗語說：「龍生龍，鳳生鳳，」「父母壯健結實，兒孫自然會好，父母疲癃殘疾，兒孫能魁梧奇偉，那是決無此理的。所以我們希望喚起全民

，共同努力，就是希望女子更要迎頭趕上去，不要落在後邊；中國女子教育，實現被梳頭裹腳一種傳統習慣，束縛過甚，今日新要迎頭趕上去，不但普通知識要不讓男子，尤其要養成一個健全能一步一步跟上男子，總嫌來不及，我所以學　總理一句遺訓，體魄，才能談到平等兩個字，我說列強各國男女平等快要實現，並非毫無憑證之言，歐美女子，練習打靶以及游泳賽跑，總與男子不相上下，德國戰敗以後，他們男女組合體育運動，真如我國古詩所云「教人莫辦雌雄，可以想見他們體育成績一班了。最近遠東國際大會，可憐我們中國男選手，爲數極少，而且落後，女選手更如鳳毛麟角不多見了，比較鄰邦日本男女選手，那樣爭先

八〇

恐後共同奮鬥的氣象，真要慚愧無地自容了。

照這樣講，男女平等，不是空口換得來的，我們女同胞，要預備刻苦下工夫，與男子並駕齊驅，才能真正實現，現在女子預備一種什麼工夫呢？我有些不忍言了，別人國內女子百般美德完全沒有學得上，那驕奢淫佚的陋俗，倒摹仿得十足，且還要青出於藍，駕而上之，以視他國女子，爭衡世界，我們女同胞豈不愧死？古語云：『人必自侮，然後人侮之，』我們不去塗脂抹粉，妝扮得像狐媚兒似的，一般妄男子，又怎敢拿女子當玩物看待，可見得今日女德不振，是自取其咎，請女同胞加以猛省。

中國形容古代女子，常有一句話叫做『碩人頎頎，』足見並

不文弱。關於齊家治國，祇有內外的分工，並無高下的差別，不

但在道德上，文化上，如：后妃諫除秕政，孟母三遷教子，固值

得後世歌頌，即如稗官野史所載　如：梁夫人之助戰，花木蘭之

從軍，以及紅線呂四娘等那班劍俠，也都有燦爛光明的歷史．比

較今日女同胞高呼解放，依舊拿綺羅脂粉一層一層的捆縛包裹起

來，這真是賢女傳中的罪人了。

女同胞們！國之本在家，家之本在身，強身方能強家，強家

才能強國，我們欲達到真正解放自由平等地位，先要整個民族身

體的質量，達到充分健全的地位，尤其是女子，應該自命為國民

之母，國家的強弱，完全負擔在我們肩背上，我們女子精神體魄

不強壯，則子孫必定衰弱我們女子自衛生存的能力不發達，則人

種就算喪了一半，想想，我們女同胞責任何等重大，趕快醒悟過

來吧！東西各國女子那一種英雄氣慨，與我們古代女子的偉大人

格，明明是我們的好榜樣，我們要迎頭趕上去！要猛力的迎頭趕

上去！

復李芳宸函

項奉還雲，敬悉種切。來示所云，弟前次赴杭，力主比賽一節，

原為對於國內提倡，以作將來對外之預備。考現代世界各民族之

趨勢，對於拳腳技擊之術，均有急起直追，爭先恐後之訓練，如

日、德、意、美、法、俄、捷克斯拉夫諸國，而朝野上下，一致努力者，尤以日本為最，德國次之。是以弟之愚見，以為國術對手比賽，在國內似應積極提倡，預作將來對外之準備，來示云，弟在杭曾說有勝於日人者，願籌獎三萬元云云，實係傳聞之誤，弟主張對日應作積極之預備，確乎有之，至於實行國際比賽目下尚非其時，遽爾懸賞，寧有是理乎？蓋以國際間之比賽，少數人之勝負，足以代表全國家之榮辱，固當審慎鄭重其事，一俟蓄養有素，勢所難免，終有一試。因憶去歲七月間在滬北四川路月宮戲院之比賽，中國出場者已大失敗，幸為民眾方面之自動，關係尚小，我哥彼時在滬，亦同深注意此事。曾數函於弟，諄諄以注

重拳脚對擊等之訓練相囑迄今猶拳拳服膺，銘鐫座右，前者弟以屢次所得之傳聞，固亦料其未必真確，又不得不函達我哥，一詢究竟，既屬子虛，益欽高明，佩服萬萬也。欣悉此項大會，參加者五十餘人，皆係精研國術數十年之老手名家，英賢會萃，誠盛舉也。我武維揚，黨國有光，若非我哥振臂一呼，曷克臻此。此間館中諸同志，參加比賽一節，已有準備，固不敢云應賽，然揆諸強種救國，匹夫有責之義，何敢後人，故未遑計及陋劣。況國內比賽無論勝負誰屬，皆係同胞手足，榮辱得失，無甚關係，其主要意義，在倡導鼓舞，提高武化，剷除歷來之積弱，普及全民國術化，此就對內而言也。其次乃振大無畏之精神，養成大犧牲

之奮鬥習慣，專爲禦外侮，雪國恥下工夫，下種子，所謀者遠所
爲者大，來示所云，延聘名手一節，愚見以爲不必，本館雖無名
手不要緊，似無需專爲赴會，另外延聘之必要，只要國內名手多
，於願已足，極願國內多有名手參加此次遊藝大會，更願因此大
會而咸集國內多數名手也，此乃黨國之幸，亦本館及各省市縣館
之幸也，未審高明如我哥，以爲然否？館中國術同志，屆時自當
趨前，敬請指導，尚希我哥進而教之，無任幸禱。

附李芳宸原函

正切馳思，忽奉華翰、展誦至再，深佩高見。弟對籌備

遊藝會一節，初在津毫未預聞，到浙以後，詢及靜江佐平，始悉我哥前次到杭，力主比賽，如有勝於日人者情願籌獎三萬元云云，弟甚服我哥之壯志壯言，然私衷未敢冒然從事，即日人要求參加，必須向我國府陳請，即比賽亦應由總館籌備，弟以個人資格，更不宜主持斯舉，勝負莫論也。此次大會，參加者約有五十餘人，皆係國術老手名家，演習考究，不下四十年功夫，向來不肯露面，此番弟以同研劍術之情，純以私人資格約請，多數允來杭州一遊，而各省挑選與會者，有無好手，尚不得知。江蘇浙江國術館內，教員全數加入比賽，屆時總館派員參加比賽，自不待言，如館中無可以應賽者，愚見迅速

延聘名手，免被各省之譏笑，未悉高明如我哥，以為然否？臨書不盡。

與黃文植書

頃奉尺素，欣慰萬狀！令友研究太極拳，囑為紹介圖書一二種藉資揣摩，自當照辦，按太極拳術係內壯工夫，宜老宜少其特點全在呼吸。依據近代生理學而言，則以呼吸之力，運動內臟，使其壯健是也。以中國養生之術而言。則道家吐納之方是也。近人每以此術附會神仙，則是大誤，程子謂却病延年則有，白日飛昇則無，歐陽公謂養生之術則有，神仙之事則無，誠篤論焉！鄙

見所及，故人以爲然否。

復浙江省國術館函

逕復者；頃准函開；「此次運動大會，不日即在日本舉行，運動節目中，就增拳術比賽一項，我國正在提倡國術運動化之際，而於國術比試一端，亦曾爲盛大之集會，茲國際間既有此表示，似未便忽置不理，滬上報紙，亦曾盡力鼓吹，想在洞鑒，惟召集國術界人材，暨如何籌備參加之處，非由貴館妥定辦法，領袖發起，不足收統一整齊之效。事關國際榮譽，應如何應付之處，務希示復，俾得遵循」等由。本館於五月八日，快郵時事新報

一函云『讀本月七日貴報所載鍾君燮華投函，對於國術界之一片熱誠，深堪欽佩，惟其中略有未明真相之處，敬將敝館對本屆全國運動會暨遠東運動會之經過，以及所知之情形函達左右，藉袪鍾君之疑焉。查本屆全國運動大會，敝館曾去函請求參加者，計有三項，一為率角一為劈劍，一為搏擊，即拳術之實施攻守者，按此三項，其性質皆屬競技運動，在體育上之價值，固不讓由武術蛻化而來之擲標槍田賽等。况國術不使之競技化，即不足與日本之柔道劍道等爭一日之短長，蓋彼邦中等學校，自大正以還，列為必修科目，以視我國學校，視國術表演為裝點門面之具，而不務實際者，其技術之精熟，體格格之壯健，誠有霄壤之別，此

九〇

非長他人之志氣，事實之昭告吾人，無可隱飾者也。敝館之請求加入，雖比賽之方法，評判之規程，俱在草創時代，然正可爲中日間國際競賽之準備，嗣接全國運動大會籌備委員復函，以去歲西湖博覽會之國術遊藝大會，甫經舉行比賽等原因，未能容納敝館之請求；此敝館對全國運動大會之經過情形也。至遠東運動大會，本屆列有拳鬥等節目，敝館亦早已知之，故特呈請國府，派員前往參觀，以爲將來之預備，茲經國府七十四次國務會議議決准行，敝館業派定館員六人，領導本館選手出發，此敝館對遠東運動會之經過也。又查日本此次增加之拳鬥節目，蓋卽西洋之Ｂoxing鐘君謂此卽由我國傳入，殊屬誤會。且遠東運動大會之規

定，須業餘運動員，方有參加資格，鐘君所舉拳術界盛名諸君皆是職業武士，依照規則，不能參加，求諸業餘運動員中我國此項人材，尚是鳳毛麟角，**此不能參加本屆遠東運動大會者一**。西洋拳鬥，與中國拳術，其絕對不同之點，一許用腿，一不許用腿，方法既相逕庭，規則自難遷就，**此不能參加遠東運動大會者二**。鐘君謂徒有國內各種比賽之舉，而不敢對外一戰，難免爲全世界各國所嗤笑，此特未明真相之論耳。雖然鐘君之言，固自値得我人注意，儆館當深加惕勵，努力從事於國術技化之一途，以造成中國體育界之新紀元，暑期後擬籌設之中央體育專科學校，即向此目標前進，惟深望**教育界熱心有志之士**，獎**勵於學校**之中，使一

般青年，皆能了解本國競技運動之價值，奮志鍛鍊，則下屆遠東運動大會，在我國舉行時，未始不可列入節目之中也』此函不日當可披露，按拳鬥（Boxing）一項，我國學校中，向所未有。況遠東運動大會之開幕即在目前，臨減掘井，亦勢有不能，職業武士，習之者極鮮，且為資格所限，不能加入。現在本館除派員赴日外，館長亦擬東渡參觀，以為將來國際競技之準備。並盼貴館亦能酌派學術兼優之士前往，以收觀摩之功，則國際榮譽，不必亟亟於倉促中求之也。即希卓裁，

致夏光宇函

日前捧誦手教，並國術場圖兩幅，甚感盛意，本當即復，以

事牽稽遲，至以爲歉。關於國術場之設備，經弟與同人研討之結

果，謹貢數點，以備採擇。

一，查國術競技，與田徑賽運動不同，依照此次遠東運動大

會拳術之設備，裴列賓與日本選手，各有預備室一，前組選手比

賽完畢下場，後組方始登競技臺，我國國術，經敝館兩年來之改

革，著有護具，已成爲正式之競技運動，將來此項選手，亦擬分

爲華南華北華中等區域，故選手之預備室，擬請貴會按照本國運

動區域，酌予建築。

二，此項競技運動會開幕時，其臨時售票所，評判員及其他

職員之辦事室，圖中均缺，擬請貴會酌予添建。

三，查各國運動場，均附有選手宿舍，所以注重選手競技前之保養者無微不至，此項國術選手，若每省以十人計算，全國共計有二百數十人，擬請貴會於國術場附近，計劃添建一可容二百人左右之選手宿舍。

四，國術場之容積，敝館希望最低限度能容五千人，如能容一萬大尤善。

五，刀劍陳列處，鄙見以爲可略師日本遊就館辦法，將上自石器時代之刀斧，下至近代之火器，爲有系統之陳列，俾一般國民，得武器進化之常識，洞明歷代之沿革

以上一二兩項所舉之選手預備室，及辦事室，臨時售票所等

，均可利用觀臺之後部建築。惟選手預備室之地位，以便於入場

為主。臨時售票所，以離觀衆入口處稍遠，免生擁擠為主。愚見

所及，是否有當，尚希卓裁是幸。

請審定國術為國操推行全國學校暨陸海空軍省警民

團實行普及以圖精神建設期達強種救國案理由

國非能自強，必其種族先強，則國家始有政治軍事外交之可言跡

諸前史，我中華民國種族，固常稱雄一時，嗣以一般人士，率有

重文輕武之思遂遺棄舊有武術如敝屣，凌夷迄於今日，若以國人

體魄與歐美日本列強相較，則相形之下，立呈慚色，即有少數志

士，力求鍛鍊，足與外人並駕齊驅，然彼邦人士，考驗體育，不及格者，百人之中，謹居三四，而吾人則恰成反比例，一但有事疆場，勝負之數，何待著龜而決，吾人日日言打倒帝國主義，日日謀取銷不平等條約，此吾人求生存同具之希望，能欲達此希望，若無強盛之民族，以爲之後盾，則無論一切壓迫勢力，不可抵禦，卽國內欲建築何種事業，亦必均托諸空言，卽以地方飽受蹂躪論之，固別有原因在，而人民缺乏自衛能力，則實不能諱言，往往數千百戶之大村落，僅來數十持搶匪類，任其挨戶搜索，爲所欲爲絕無杭者，人民之不武，良堪羞傷，

總理常說，人類天天要做的第一件大事，是保，保就是自衛，無論是個人是團體或

國家，要有自衞的能力，才能夠生存，又人類要在競爭中求生存

，便要奮鬥，所以奮鬥這一體事，是自有人類以來，天天不息的

又現在要恢復國家固有地位必先把固有的能力一齊恢復起來又中

國之拳勇技擊其功用效能與飛機大砲有同等作用 代表 等綜觀以上

遺訓深知吾人欲謀生存必先力圖自衞始足以言奮鬥倘無自衞之技

能卽失奮鬥之資格故自衞奮鬥應以恢復固有能力為前提，則國術

者實吾民族 體用 兼備固有之能力而又最適于自衞生存者也恢復之

法擬議如左

辦法

一，精神建設以圖自强　有精神始有事業夫人而知之矣今以屛弱

之民族處於龐大無比之國土試假以科學發明之物質享受舉世讚美
之學術文章更輔以近今最新式最堅利之飛艇巨艦以及一切槍砲軍
事物品無不應有盡有似足以顧盼自雄矣然天下事慮有雲表者則勢
愈危故堅強之民族得之如虎傅翼屋弱之民族得之則仍供手贈人徵
之於史證之于今皆彰彰可考故各種事業建設不可一日或緩而精神
建設尤凡百事業至切至要之圖吾先民所遺留之懷寶如國術者實爲
建設精神之良好工具伏祈

大會公決于各省地方費項下應籌出一部分經費俾各省縣皆成立一
國術館其辦法必依中央頒佈之組織大綱爲準則則與共所屬各局事
業共同考核以爲吏治良窳優劣之標準凡社會上私人組織之國術團

111

體如確為提倡體育起見國家應優予獎勵與捐資與學者視同一例以

此辦理則民族精神重新建設以圖自強可操左券在今日民氣頹喪時

期尤應視為當務之急而不容稍忽者也

二，普及全民定為國操　以國術普及全民運動在今日中央國術館

日日呼號未或稍懈幸而社會人士或自我先或自我後皆同聲相應惟

其勢僅能從事勸導欲其普及全民恐尚不足語此也嘗遊日本見其提

倡武術所謂國技館也講道館也弘道館也武德會也遍國中所見皆其

自謝為國際之柔道劍道在中學以上學校竟列為必修科目其課外運

動又有相撲弓道競漕捧球足球網球等類不下十數種之多無不含幾

分強迫教育性質然彼國人士尚謂不及歐美蓋歐美各學校中除午前

授內堂功課外午後則大半爲運動時期返觀吾國學校于球類等技近亦稍稍步人後塵而於固有能力之國術則仍不遑顧及其輕重失宜可知擬請

大會審查訂爲專案交政府執行凡國內學校以及陸海空軍省警民團應將國術訓練列爲必修課程定爲國操其各省縣市公共體育場應仿照首都體育之辦法酌量劃出一部建爲國術場與各項體育並重而以考察之權授之于中央暨各省市國術館故欲求普及全民衆國術化之口號實現必待

大會登高之呼暨政府之優爲獎勵鼓舞始能早觀厥成蓋國人酣嬉久矣苟未能强制以促進之則其惰性病蔓延全國正未有已也

三，擴充師資統一教材　吾國精於技擊之士在社會中代有傳人惟

受相當教育者究居少數故學識狹隘且不識丁者時復見之非獨教授

不能得其要領又以囿於思想或竟不明國家種族之觀念薄技片長挾

以自重其淺陋亦復可笑甚者營私居奇旣驕且吝宗派畛域嚴若鴻溝

師弟旣不肯盡量以相授卽父之於子且抵死藏其最後之要著祕守不

相告語故事相傳世爲詬病我國國術職此之故而淹設者不知幾許故

今日欲言提倡必先從師資入手尤必以統一教材爲杜絕一切弊端近

來各學校各部隊對於國術漸有相當之認識向中央國術館請派此項

教師者絡繹不絕中央國術館爲應此種需要起見自必預爲設法培植

一面審定教材一面酌定額數由各省市保送以便供應各界各方面之

需求惟該館之經費無多事務繁重近以消費浩侈支撐已屬易若再延

聘通家爲統一教材之設計增廣學額爲擴充師資之準備則捉襟見肘

或竟躓於中途擬請

大會詳查國術果爲強盛民族根本之圖應請政府增加中央國術館之

經費俾得盡量發展並責成該館於最短時期內將國術教材完全審定

更按年造就若干師資爲全國各省市需要之用如其延恧則譴責隨之

庶不負國家提倡國術之盛意

以上三端竊認爲黨國切要之圖是否可行伏候

公決

爲請定國術爲國操事呈國府文

一〇三

呈為呈請定國術為國操：挽頹風。興黨國，懇祈鑒核照准事

；查職館前在國民會議提出注重精神建設，請審定國術為國操，

以期普及全民而達強種救國之目的一案，業由國民會議大會轉交

鈞府辦理在案；茲更有不能已於言者；竊嘗攷世界列強之所以稱

雄大地，名震環球之由，未有不因能發揚其固有精神光大其固有

國粹所致也，國粹者何？質言之：不外文武兩途，文武之於國家

，猶鳥之有兩翼，車之有兩輪，不可偏廢。吾國昔日之所以能雄

視一切，博得華夏中華之令名者，職是故耳；觀孔子之設教也，

以禮，樂，射，御，書，數之六藝，為必修科，又曰：『文勝質

則史，質勝文則野，文質彬彬然後君子⋯』其不岐視文武也，彰

彰明矣。昔普法之役，普之勝法也，推功於柏林體育會之設立；日俄戰爭，日之勝俄也，咸曰柔道劍道之力；歐洲大戰，美人以僅訓練一二月之士兵，加入戰團，竟制德人之死命，此無他美人平日注重競技運動之效果也；故當歐戰以後，美人於學校中，設有保健科……日人於學校中，定柔道劍道為必修科目、並於大正十三年設國立體育研究所，專司研究發展體育事業；東西強國，孜孜矻矻於充實軍事教育外，更竭力發揚其固有國術，如出一轍。吾國自秦漢以降，重文輕武之風，日甚一日，將吾國固有之國術，弁髦之，敝屣之，置之於無足重輕之地，俾國家成偏枯病症，以致演成今日衰弱之現象，蒙以東亞病夫之惡名，可恥孰甚！職

館負黨國術重托，提倡國術，挽頹風，振民氣，責無旁貸；茲擬請鈞府將國術定為國操；推行於軍，警，學校及全民運動，並次第及於窮鄉鄙壤、僑地邊陲，引起民族思想，俾人人有自衛技能，個個具有尚武精神，如斯打倒帝國主義，廢除不平等條約，非難事也。夫國操與軍事不同，軍操者：乃專為軍事教育而設，僅可實行於武裝同志方面　施之於全民，則勢有所不能；國操則不然，不但可作武裝同志軍操之基礎，而且士，農，工，商，均可任意練習之，個人練之可，團體練之亦可，寬場練之可，狹場練之亦無不可，既便利且經濟，並具有體用兼備之優點，決非西洋競技運動所可同日而語，洵為吾國專有之至寶，豈可忽諸；所有

一〇六

擬定國術爲國操緣由，是否有當，理合備文，呈請鑒核俯賜照准；黨國幸甚，爲此謹呈，　國民政府。

爲擬設體育傳習所事呈國府文

呈爲：培植師資　普及國術，擬設傳習所；謹備創設緣起，簡章，預算，呈請鑒核；仰祈俯撥經費，以資開辦事。竊自鈞府創設職館以來，各省風從，國家尚武圖強之旨，幾於遍國皆喻，然細考實際，合全國國術館人員而計之，尚不及日本區區一講道館之盛。職館既司全國領導之重任，苟不急起直追，殊有負國家強種救國之大業。惟之江積兩年來之經驗，以爲欲圖貫澈政府提

倡國術之苦心，推行社會固亦重要，然終莫若普及於全國軍隊，學校，收效之宏而且速。欲圖普及國術與軍隊學校，則培植師資，實爲目前當務之急。職館之擬設傳習所者，蓋由如此。查我國國術，與近代軍事訓練，有莫大關係，東隣三島，之江常觀其海陸軍之武技演習，操術精妙，令人驚嘆，此我國軍隊，宜急起直追，而不能或緩者一也。至於青年教育，我政府方努方於養成軍國民之一途，國術實施之學校，旣可鍛鍊青年之體魄，亦可養成其格鬥之技術：彼日本中等學校，列武術爲必修科目者，用意卽在於斯，此我國學校宜急起直追，而不能或緩者二也。獨惜我國此項技術，過去未常用科學的方法，歸納其實用者，編爲教材，

以致軍隊劈刺，至今猶借材異邦，言之良堪痛心，職館不揣固陋。年來頗著重於此點之研究。茲爲貫澈國家提倡之目的起見，擬創設一體育傳習所，招考學員，分爲甲乙二組：甲組主培植軍隊教官，乙組主培植學校教師。其所以命名體育者，良以國術本身，尚乏科學的建設，傳習所之科目，凡關於體育者，悉綱羅之，以期造就體育國術兼能之人材，使克負發揚光大之責任，至經費一層，屬于設備者，計一八九二五元；屬於經常者，第一學期，每月計三三五九元，第二學期，每月計四九三四元一角六分七厘，第三學期，每月計六六〇〇元三角三分三厘，第四學期，每月計八二七一元，以後卽以第四學期爲準。茲特擬具創設緣起，簡

章，預算，呈請鈞府鑒核，仰祈俯撥經費，以資開辦，實爲公便，謹呈國民政府主席蔣。

二〇

浙江國術游藝大會彙刊序

一國之存亡，恆視民族精神之良窳以爲斷，是故必有強毅獨立之人民，始有強毅獨立之國家，昔者畢士馬克，以鐵血主義，喚起德意志，而德強，斯賓塞耳，以堅忍主義喚起英吉利而英強，智德意志，而德強，斯賓塞耳，以堅忍主義喚起英吉利而英強，智耶爾，以恢復主義，喚起法蘭西而法強，日本明治維新，以武俠喚起大和民族，所謂太和魂武士道充塞三島而日強，反視則朝鮮，安南，印度，文酣武嬉，萎靡不振，強鄰乘其敝而侵略之，抑壓之，奴蓄之，卒墟其土，無復有極救之餘地，嗚呼殷鑑不遠，

其不惘乎，吾國禍變方亟，外潮澎湃，洶湧而來，咸具弱肉強食之野心，呲牙伸爪，環而伺之，猶言虛憍相尚，鼾睡不醒，不將如老病癱瘓，不可救藥耶，

先總理云，吾國民族和平之民族也吾人初不以黷武善戰策我同胞，然處此劇烈競爭之時代，不求自衛之道，則不適於生存，吾人提倡國術，遵行

總理遺教，喚起民族精神，從此和平奮鬥，圖雪國恥，建設最緊余最偉大之功業，以造成強毅獨立之國家，胥于是基之矣、浙省諸同志組織國術游藝大會成效卓著，茲已結束編纂彙刊，索序於余，略書數語歸之以留紀念云爾，

江蘇省國術館國術師範講習所同學錄序

江蘇省政府主席鈕先生惕生，提倡國術，不遺餘力，既設省國術館於前，復創國術師範講習所於後，培植英俊，以樹普及之基，意至盛也。今春舉行畢業，諸同學有同學錄之刊，切磋琢磨，以相砥礪，固不僅魚書雁帛，互悉行藏而已。頃馳書來，囑爲弁言，之江作而興曰：方今列強環伺，虎視鷹瞵，陽唱軍縮，號召和平，陰修戰備，互存猜忌，考其內幕，雖爲羣雄角逐之喜劇，實卽太平洋上中國之問題，彼帝國主義者虛心積慮，欲圖達到其分割之目的，我黃冑子孫，當此國家千鈞一髮危急存亡之秋，同仇敵愾，發憤圖強，以敕國難，以雪國恥，正古人所謂天下與

二三

亡，四夫有責之時也。之江受黨國之委託，主持中央國術館，兩載以還，競競業業於強種救國之工作，敬掬所得，以與諸同志商榷焉。之江以為欲圖國術之發揚，舉其犖犖大者而言，厥有二端：其一，化除宗派。夫國術之有宗派，一由於運用之側重，一由於鍛鍊之異趣，由博而返諸約，偏不為病。內壯外壯，尤屬殊途同歸。乃武家舊習，畛域之見，嚴若鴻溝，甚至各懷其寶，祕不傳習，相嫉相仇，老死不通往來，是皆知識淺隘，深中封建思想之毒耳。今者諸同學學有素養，技擅專精，必能剷除舊習，公開研究，一心一德，以雪國恥為前提，以禦外侮為職志，此固無待之江曉曉者也。其二，注意比賽。按國術之性質，本為一種競技

運動，非重比賽，無以判優劣，策競爭，觀夫世界運動大會，有

擊劍一項，東鄰三島之劍術柔道，每年全國亦舉行競技一次，此

決非復古之退化思想，實含有時代這新意義，茲舉一例，以明我

說。日本弓術，列為中等學校必修科目。目光短淺者視之，必將

咄咄稱為怪事，蓋處今之世，火器精利，提倡弓矢，寧非滑稽。

不知火器雖精，其基本技能，不能舍乎描準，日本朝野，注重於

青年之軍事訓練，以完成其帝國主義侵略之使命，弓術一科，正

為火器射擊之基本訓練，其用心之深，可謂無微不至，之江所指

之時代新意義，蓋即在是。故之江積二年來之經驗，認定國術鍛

鍊，除含有一部分體育價值外，應注重於比賽，比賽為禦侮之張

本，亦即奮鬥之實習，若提倡國術，而不使之競技化，則此種單純之演習，既乏攻守之經驗，無裨自衛之實用。苟因草創伊始，防護之方法，評判之規程，未臻完善，憚於比賽，是則無殊因噎而廢食，將何以登世界運動舞台，一顯黃胄子孫之健兒身手？更何以達自衛衛國之目的乎？諸同志畢業以後，服務社會，本此兩端，提倡國術，於市縣村里，使舉國風從，全民武化，以之禦敵，何敵不摧，以之雪恥，何恥不雪，強種救國之目的可達，自衛生存之功效可期，聊抒一得，期共勉旃。

武術叢刊序

我國國術，門派之夥，儼同牛毛；往往窮畢生精力，猶難盡

其二，斯則治技者之所苦；而研究者之所病焉。且武家通習，
師弟口授，文獻之足徵者鮮，間有圖譜，展轉傳鈔，脫譌滋多，
非亥豕魯魚，難以卒讀；即俚俗晦澀，不知所云，能略道此中精
妙者，幾如鳳毛麟角，百不得一。余主中央國術館，於茲兩易寒
暑矣，每以爲欲使前述之所苦所病，得一解決之途徑，惟以用歸
納的方法，從改革與創造着手，方爲根本之圖，否則提倡雖力，
其奈收效之終鮮何！雖然，改革與創造，豈一朝一夕之所易言哉
。蓋創造之先，必經實驗，實驗之先，必經整理，整理國術，
實爲改革創造之初步，余嘗以斯意示諸同人，囑其多從故整下工
夫，整理愈多，則研究之資科愈富，至其本身價值如何，編者儘

管存而勿論，一聽後來之實驗定其去取可耳。某同志某某編某某成，敢以一得之見，弁諸簡首。

書名：《國術與國難》《張之江先生國術言論集》（一九三一）

系列：心一堂武學‧內功經典叢刊

作者：張之江原著 心一堂編

責任編輯：陳劍聰

出版：心一堂有限公司

通訊地址：香港九龍旺角彌敦道610號荷李活商業中心十八樓05-06室

深港讀者服務中心：中國深圳市羅湖區立新路六號羅湖商業大廈

負一層008室

電話號碼：(852) 90277120

網址：publish.sunyata.cc

電郵：sunyatabook@gmail.com

網店：http://book.sunyata.cc

淘宝店地址：https://shop210782774.taobao.com

微店地址：https://weidian.com/s/1212826297

臉書：https://www.facebook.com/sunyatabook

讀者論壇：http://bbs.sunyata.cc

版次：二零二一年一月初版

平裝

定價：港幣 一百二十八元正

新台幣 四百九十八元正

國際書號 978-988-8583-669

心一堂微店二維碼

心一堂淘寶店二維碼

香港發行：香港聯合書刊物流有限公司

香港新界大埔汀麗路36號中華商務印刷大廈3樓

電話號碼：(852)2150-2100 傳真號碼：(852)2407-3062

電郵：info@suplogistics.com.hk

台灣發行：秀威資訊科技股份有限公司

地址：台灣台北市內湖區瑞光路七十六巷六十五號一樓

電話號碼：+886-2-2796-3638 傳真號碼：+886-2-2796-1377

網絡書店：www.bodbooks.com.tw

台灣國家書店讀者服務中心：

地址：台灣台北市中山區松江路二0九號1樓

電話號碼：+886-2-2518-0207

傳真號碼：+886-2-2518-0778

網址：www.govbooks.com.tw

中國大陸發行 零售：深圳心一堂文化傳播有限公司

地址：深圳市羅湖區立新路六號羅湖商業大廈負一層008室

電話號碼：(86)0755-82224934